学识谱 练视唱

零基础学识谱 零基础练视唱

侯德炜　孙栗原　编著

化学工业出版社

·北京·

《学识谱 练视唱》一书共包括三个部分：乐理知识、视唱基础以及乐谱视唱。其中视唱基础和乐谱视唱部分采用了简、线谱对照的方式，视唱基础部分还可以通过QQ：53624002 免费索取钢琴演奏的示范录音。

《学识谱 练视唱》一书非常适合音乐初学者使用，还可以作为大、中、小、幼教师音乐教学的参考书籍，更是广大音乐爱好者学习音乐的入门书籍。

图书在版编目（CIP）数据

学识谱 练视唱 / 侯德炜，孙栗原编著 . —北京：化学工业出版社，2019.8（2024.4重印）
ISBN 978-7-122-34423-6

Ⅰ . ①学… Ⅱ . ①侯… ②孙… Ⅲ . ①读谱法 ②视唱练耳 Ⅳ . ①J613

中国版本图书馆 CIP 数据核字（2019）第 083700 号

责任编辑：蔡洪伟　　　　　　　　　装帧设计：王晓宇
责任校对：宋　玮

出版发行：化学工业出版社（北京市东城区青年湖南街 13 号 邮政编码 100011）
印　　装：大厂聚鑫印刷有限责任公司
880mm×1230mm　1/16　印张 12¾　字数 322 千字　2024 年 4 月北京第 1 版第 2 次印刷

购书咨询：010-64518888　售后服务：010-64518899
网　　址：http://www.cip.com.cn

凡购买本书，如有缺损质量问题，本社销售中心负责调换。

定　价：49.80 元　　　　　　　　　　　　　　　　版权所有　违者必究

前言
FOREWORD

近年来，我国广大群众对音乐的喜爱日渐增长，欣赏能力也在提高，这和音乐的广泛普及有关，十分可喜。音乐欣赏水平的提高，离不开对音乐基本知识的熟悉和掌握。

对于学习音乐的人来说，无论学习演唱还是演奏，都需要了解基础乐理知识。乐理就像一把开启音乐大门的钥匙，是学习演唱、演奏的前提条件，也是学习音乐必须掌握的基础知识。只有掌握了这些基本知识，才能真正把握和理解音乐作品，真正领略到音乐作品中所包含的奇妙的艺术魅力。因此，乐理和视唱的练习是非常重要的，有助于提高对音乐的感受能力、理解能力、鉴赏能力和表现能力。

为了使音乐初学者能够更好地走进音乐之门，并具备一定的自学能力，我们编著了《学识谱练视唱》这本音乐入门书籍。它包括三个部分：乐理知识、视唱基础和乐谱视唱。

第一部分：乐理知识

这部分包括四个章节，主要讲述了五线谱和简谱中最基本的知识，以及节拍与节奏、调与调号等内容。这些部分从基础入手，讲述翔实，举例丰富。

第二部分：视唱基础

这部分包括八个章节，主要设计了一度至八度音程的视唱练习，难易程度由浅入深、循序渐进。每条视唱练习都是简谱与五线谱对照的形式，能够使学习者充分熟悉这两种记谱方法。

第三部分：乐谱视唱

这部分包括四个章节，主要练习无升无降、一升一降、两升两降和三升三降的乐谱视唱，类型丰富，简线对照，能够使学习者提高识谱速度，培养音准感和节奏感。

本书具备以下几大亮点：

1. 第一部分乐理知识中的谱例大多是耳熟能详的歌曲，以歌曲为引导讲乐理，便于初学者对音符、休止符、拍号、调号等乐理知识的理解。

2. 第二部分视唱基础和第三部分乐谱视唱均为简谱与五线谱对照的形式，能够使初学者既熟悉简谱，又熟悉五线谱，并熟练掌握这两种记谱方法。

3. 第二部分的每条视唱练习都有钢琴演奏的示范录音（可通过QQ：53624002免费索取），能够为学习者在视唱基础练习中把握音准提供参照和指导。

4. 附录包括音乐作品中常见的速度记号、力度记号、表情记号和指挥图示，方便学习者进行查阅。

本书以实用为主，从入门开始，以学习者能够看懂五线谱和简谱为目标来讲解乐理知识。通过对本书的学习，使音乐初学者能够具备一定的音乐基本素质以及识谱和视唱能力，为更加深入地学习音乐打下良好的基础。

　　本书不仅适合音乐初学者使用，也可以作为大学、中学、小学、幼儿园教师音乐教学的参考书籍，更是广大音乐爱好者学习音乐的入门书籍。

<div style="text-align:right">

编著者

2019 年 8 月

</div>

目录 CONTENTS

第一部分 乐理知识

第一章 五线谱
一、五线谱 ... 2
二、音符 ... 10
三、休止符 ... 15

第二章 节拍与节奏
一、节拍 ... 21
二、拍号 ... 23
三、拍子的类型 ... 25
四、弱起小节 ... 27
五、切分音 ... 29
六、连音符 ... 32

第三章 调式与调号
一、调式 ... 36
二、调号 ... 37
三、调号与调的对应识别方法 ... 40

第四章 简谱
一、简谱中的音符 ... 42
二、简谱中的高音与低音的记法 48
三、简谱中的休止符 ... 49

第二部分 视唱基础

第五章　基础练习
　　一、四拍子视唱练习（全音符与二分音符）..54
　　二、二拍子视唱练习（二分音符与四分音符）..55

第六章　二度音程练习
　　一、二拍子视唱练习（二分音符与四分音符）..58
　　二、三拍子视唱练习（附点二分音符）..59
　　三、四拍子视唱练习..61
　　四、八分音符视唱练习..62

第七章　三度音程练习
　　一、二拍子视唱练习..66
　　二、三拍子视唱练习..67
　　三、休止符视唱练习..71
　　四、附点音符和十六分音符视唱练习..73

第八章　四度音程练习
　　一、二拍子视唱练习..78
　　二、三拍子视唱练习..81
　　三、四拍子视唱练习..83
　　四、切分音视唱练习..86
　　五、弱起小节视唱练习..88

第九章　五度音程练习
　　一、二拍子视唱练习..92
　　二、三拍子视唱练习..95
　　三、四拍子视唱练习..97
　　四、三连音视唱练习..101

第十章　六度音程练习
　　一、二拍子视唱练习..104

二、三拍子视唱练习 ..106
　　三、四拍子视唱练习 ..109

第十一章　七度音程练习
　　一、二拍子视唱练习 ..113
　　二、三拍子视唱练习 ..116
　　三、四拍子视唱练习 ..118

第十二章　八度音程练习
　　一、二拍子视唱练习 ..122
　　二、三拍子视唱练习 ..125
　　三、四拍子视唱练习 ..128

第三部分
乐谱视唱

第十三章　无升无降的乐谱视唱
　　一、二拍子乐谱视唱 ..134
　　二、三拍子乐谱视唱 ..143
　　三、四拍子乐谱视唱 ..148
　　四、六拍子乐谱视唱 ..154

第十四章　一升一降的乐谱视唱
　　一、一个升号的乐谱视唱 ..155
　　二、一个降号的乐谱视唱 ..163

第十五章　两升两降的乐谱视唱
　　一、两个升号的乐谱视唱 ..170
　　二、两个降号的乐谱视唱 ..175

第十六章　三升三降的乐谱视唱
　　一、三个升号的乐谱视唱 ..179
　　二、三个降号的乐谱视唱 ..184

附 录

- 一、指挥图式 .. 190
- 二、速度术语 .. 191
- 三、力度术语 .. 191
- 四、表情术语 .. 191
- 五、常用记号 .. 192

第一部分 乐理知识
Part 01

第一章 五线谱
Chapter 01

许多歌曲和音乐能够被记录并流传下来，得益于记谱法在实践中的不断发展和完善。五线谱和简谱是目前世界上通用的两种记谱方法。

一、五线谱

1. 五线谱

五线谱是目前世界上通用的一种较为科学直观的记谱方法。它是在五条距离相等的平行横线上，标以不同时值的音符及其他记号来记载音乐的一种方法。

例 1-1

过桥

侯德炜 曲

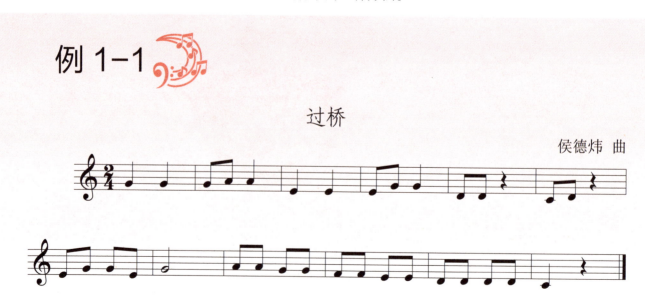

《过桥》就是一首用五线谱记谱的歌曲，表现了人们过桥时既兴奋又忐忑的心情。

五线谱由五线四间构成，用于记录音符的高低。

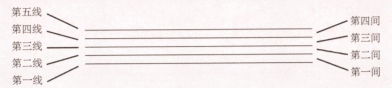

五线谱中的五条线，自下而上依次为：第一线、第二线、第三线、第四线和第五线。线与线之间的部分称为"间"，自下而上依次为第一间、第二间、第三间和第四间。

在记谱中，当所表示的音高超出五线谱的范围时，可在五线谱的上、下加短横线。这样就扩展了五线谱的表现音域。

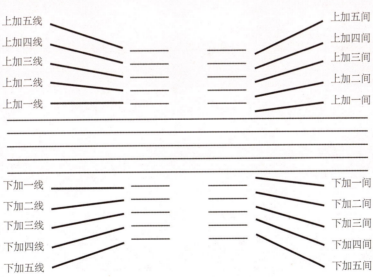

在五线谱上方所加的间、线，自下而上依次为：上加一间、上加一线，上加二间、上加二线……；在五线谱下方所加的间、线，自上而下依次为：下加一间、下加一线，下加二间、下加二线……

2. 谱号

通常写在每行五线谱最左端开始处，用来确定乐音音级名称和音高的符号就是谱号。

最常用的谱号有两种：一种是高音谱号，另一种是低音谱号。

1 高音谱号 𝄞

高音谱号由拉丁字母 G 变化而来，因此也被称为 G 谱号，用于记录较高的乐音。

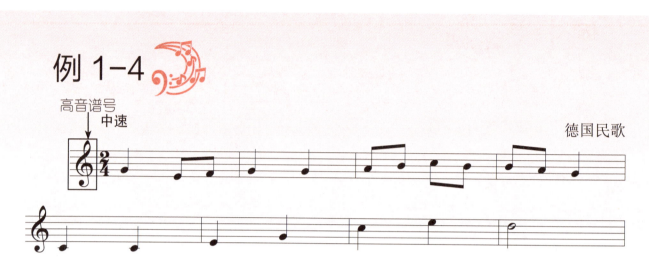

这首歌曲就是用高音谱号（如上图方框处）记谱的一首抒情的德国民歌。这个谱号表明了第二线上的音应该唱 sol，音名为 G。

2 低音谱号 𝄢

低音谱号由拉丁字母 F 变化而来，因此也称为 F 谱号，用于记录较低的乐音。

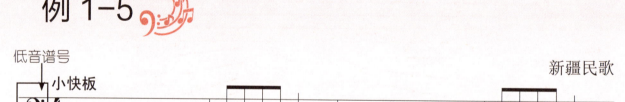

这首歌曲就是用低音谱号（如上图方框处）记谱的一首欢快的新疆民歌。这个谱号表明了第四线上的音应该唱 fa，音名为 F。

3. 谱表

在五线谱左端标有谱号的称为谱表。

最常用的谱表有两种：一种是标有高音谱号的高音谱表，另一种是标有低音谱号的低音谱表。

1 高音谱表

理发师

澳大利亚儿歌

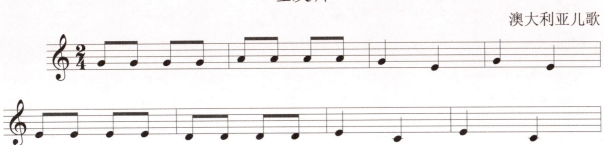

《理发师》就是一首用高音谱表来记谱的歌曲，它表现了理发师理发时娴熟的动作和快乐的心情。

2 低音谱表

莫扎特 曲

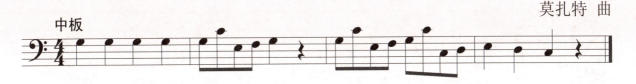

这是一首用低音谱表来记谱的歌曲，它表现了轻松、愉快的音乐形象。

4．音名与唱名

在音乐中，音名是指每个乐音所具有的名称，它是固定不变的。唱名是指演唱时所使用的名称。

1 音名

通常用英文字母C、D、E、F、G、A、B来表示。

欢乐颂

贝多芬 曲

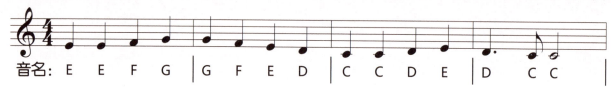

《欢乐颂》是一首庄严、宏伟的歌曲,表现了万众欢腾的场面。上例歌曲的音名为 E E F G | G F E D | C C D E | D C C |。

2 唱名

通常用 do、re、mi、fa、sol、la、si 来表示。

欢乐颂

贝多芬 曲

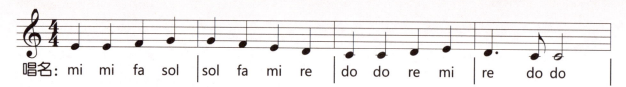

同样是这首歌曲,唱名为 mi mi fa sol | sol fa mi re | do do re mi | re do do |。

5. 唱名法

唱名根据需要,可以分为两种:在演唱时,唱名固定不变的是固定调唱名法;唱名可变的是首调唱名法。

1 固定调唱名法

固定调唱名法中各音的唱名是固定的,即音名与唱名相一致,也就是把音名 C、D、E、F、G、A、B,固定唱做 do、re、mi、fa、sol、la、si。

固定调唱名法是不随调号（调号是用以表明主音高度的记号）的变化而改变唱名的。

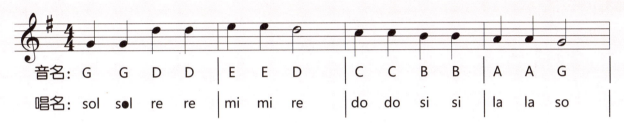

《小星星》是一首G大调、简单明快的法国儿歌。上例歌曲的音名为G G D D | E E D | C C B B | A A G |，它的固定调唱名是：sol sol re re | mi mi re | do do si si | la la sol |。

❷ 首调唱名法

首调唱名法也被称为移动do唱名法，它以相对音高为基础，各音的唱名依调号的变化而变化。例如，C大调以C音唱do；F大调以F音唱do；G大调以G音唱do。小调以其主音为la，如a小调以A音唱la，b小调以B音唱la等。

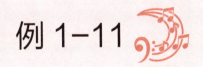

还是这首《小星星》，采用首调唱名法，即G唱成do，A唱成re，B唱成mi，C唱成fa，D唱成sol，E唱成la，♯F唱成si。那么，这首歌曲的唱名就是：do do sol sol | la la sol | fa fa mi mi | re re do |。

6. 变音记号

歌（乐）曲中升高或降低基本音级所使用的记号，称为变音记号。

在歌（乐）曲中，常用的变音记号有五种：

① 升记号（#）

升记号是表示将升记号右边的音升高半音[1]来演奏（唱）。

这是一首旋律优美的乐曲，#中的记号就是升记号，表示将#右边的音升高半音，唱成 #sol（#G）。

② 降记号（♭）

降记号是表示将降记号右边的音降低半音来演奏（唱）。

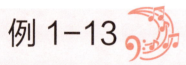

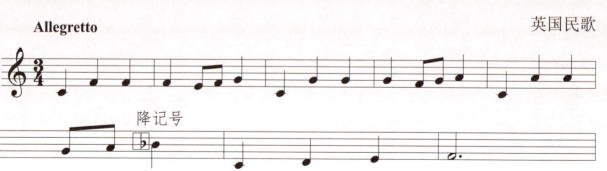

这是一首欢快的英国民歌，♭中的记号就是降记号，表示将♭右边的音降低半音，唱成 ♭si（♭B）。

[1] 两音之间最小的距离称为半音，即钢琴键盘上相邻的两个琴键的距离就是半音。

3 重升记号（×）

重升记号是表示将重升记号右边的音升高一个全音[1]来演奏（唱）。

这是一首活泼的乐曲，×中的记号就是重升记号，表示将×右边的音升高一个全音，唱成 ×fa（×F）。

4 重降记号（bb）

重降记号是表示将重降记号右边的音降低一个全音来演奏（唱）。

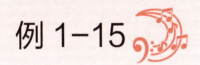

这是一首轻快的乐曲，bb 中的记号就是重降记号，表示将 bb 右边的音降低一个全音，唱成 bbsi（bbB）。

5 还原记号（♮）

还原记号是表示把已升高或降低的音还原到原高度来演奏（唱）。

[1] 两个半音构成一个全音。

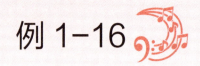

孙栗原 曲

这是一首委婉的乐曲，♮中的记号就是还原记号，表示将本应该唱成 #sol（#G）的音还原为 sol。

二、音符

在歌（乐）曲中，用于记录音高的音乐符号，简称为"音符"，可以分为单纯音符与附点音符。

1. 单纯音符

单纯音符就是无任何附加的纯粹的音符。

单纯音符由三部分组成：符头（空心或实心的椭圆形符号）、符干（与符头相连的短竖线）和符尾（与符干相连的小弧线），如下图所示：

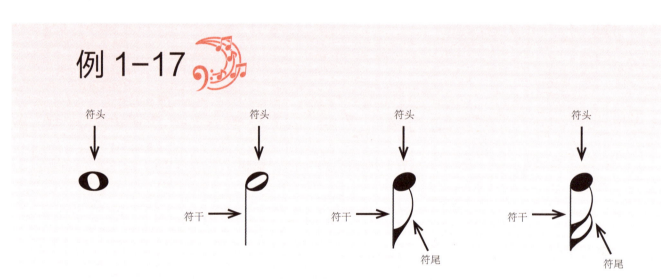

常见的单纯音符有：全音符、二分音符、四分音符、八分音符、十六分音符和三十二分音符。

不同时值的音符能够塑造不同的音乐形象。

念故乡

德沃夏克 曲

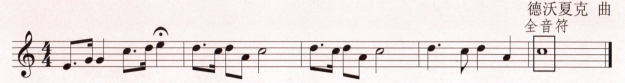

《念故乡》是根据捷克作曲家德沃夏克第九交响曲《自新大陆》第二乐章的主要旋律改编而成的歌曲。最后一小节全音符的使用能够使得音乐圆满地终止，它具有收束感。

侯德炜 曲

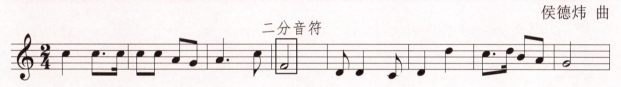

这是一首催人奋进的歌曲。旋律中二分音符的使用使音乐更加昂扬、坚定。

小星星

法国儿歌

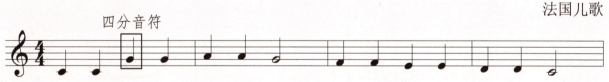

《小星星》是一首节奏明快的法国儿歌，旋律中四分音符的使用使音乐更加纯真、愉快。

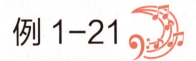

香槟咏叹调

莫扎特 曲

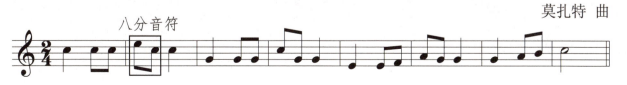

《香槟咏叹调》是一首节奏紧凑的歌曲，旋律中八分音符 的使用使音乐更加轻快、活泼。

例 1-22

藏族民歌

这是一首热烈、欢快的藏族民歌，旋律中十六分音符 的使用使音乐更加热情、跳跃。

小结

单纯音符的形状不同则时值不同。以全音符为标准，依次二等分，就会形成二分音符、四分音符、八分音符、十六分音符、三十二分音符。如果全音符唱四拍，那么，二分音符就唱两拍，四分音符就唱一拍，八分音符就唱半拍，十六分音符就唱四分之一拍，三十二分音符就唱八分之一拍。如下表所示：

例 1-23

名称	形状	时值（以四分音符为一拍）
全音符	o	四拍
二分音符	𝅗𝅥 ()	两拍
四分音符	♩ ()	一拍
八分音符	♪ ()	半拍
十六分音符	♬ ()	$\frac{1}{4}$ 拍
三十二分音符	♬ ()	$\frac{1}{8}$ 拍

2. 附点音符

符头右侧记写一个小圆点的音符，就称为附点音符。

附点是增长音符时值的符号，其作用是延长左边音符时值的一半。也就是说，若一个音符的右边带有一个附点，那么就表示该音符的时值在原来的基础上还要再延长二分之一。

常见的附点音符有：附点全音符、附点二分音符、附点四分音符、附点八分音符、附点十六分音符和附点三十二分音符。

不同时值的附点音符能够塑造不同的音乐形象。

荒城之月

泷廉太郎 曲

《荒城之月》是一首日本民歌，旋律中附点二分音符的使用使音乐更加孤寂、苍凉。

勃拉姆斯 曲

这是一首优美、抒情的乐曲，旋律中附点四分音符的使用更好地表现了圆舞曲典雅的风格。

例 1-26

念故乡

德沃夏克 曲

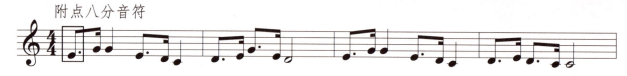

《念故乡》是一首抒情、优美的歌曲，旋律中频繁出现的附点八分音符 表现了作曲家浓浓的思乡之情。

由于附点十六分音符和附点三十二分音符在歌（乐）曲中出现得比较少，因此就不一一举例了。

小结

附点音符的形状不同则时值不同。如果附点全音符唱六拍，那么，附点二分音符就唱三拍，附点四分音符就唱一拍半，附点八分音符就唱四分之三拍，附点十六分音符就唱八分之三拍，附点三十二分音符就唱十六分之三拍。如下表所示：

例 1-27

名称	形状	时值（以四分音符为一拍）
附点全音符	𝅝·	六拍（相当于 𝅝 + ♩）
附点二分音符	𝅗𝅥·	三拍（相当于 𝅗𝅥 + ♩）
附点四分音符	♩·	一拍半（相当于 ♩ + ♪）
附点八分音符	♪·	$\frac{3}{4}$ 拍（相当于 ♪ + ♬）
附点十六分音符	♬·	$\frac{3}{8}$ 拍（相当于 ♬ + ♬）
附点三十二分音符	♬·	$\frac{3}{16}$ 拍（相当于 ♬ + ♬）

3. 延音线

延音线是记写在两个或多个相同音高的音符（无论其时值是否相同）之间的弧线。用延音线记写的音符要连续演唱，即一次唱出延音线连接的所有音符的总时值。

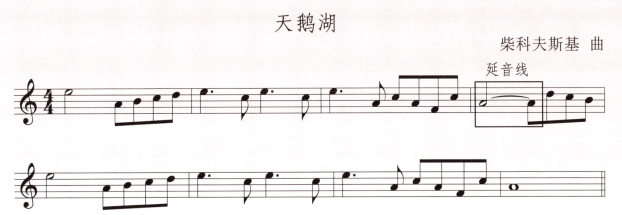

《天鹅湖》是一首具有浪漫色彩的抒情乐曲，方框中的两个 A 音之间的弧线，就是延音线，这两个音只唱（奏）一次，要连续演唱两拍半。

三、休止符

休止符是表示音乐在演奏（唱）中休息、休止的符号。休止符分为单纯休止符与附点休止符。

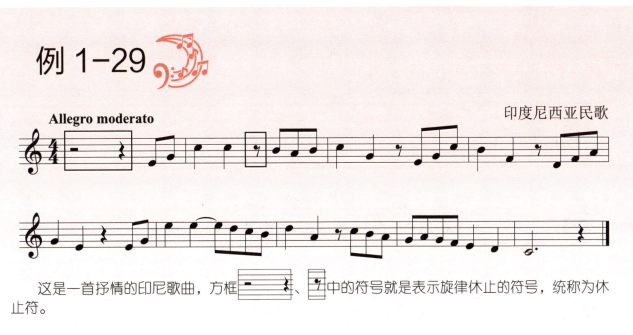

这是一首抒情的印尼歌曲，方框中的符号就是表示旋律休止的符号，统称为休止符。

1. 单纯休止符

休止符的时值比例关系与音符的时值比例关系是相同的。其区别在于音符为有声状态，而休止符为无声状态。

单纯休止符有：全休止符、二分休止符、四分休止符、八分休止符、十六分休止符和三十二分休止符。

不同时值的休止符能够表现出不同的音乐效果。

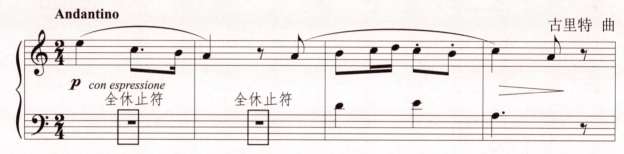

《诉说》是一首活泼、欢快的钢琴曲，全休止符 表示整个小节的休止，它的使用使左手的伴奏部分安静下来，起到了突出旋律的作用。

提示 》

全休止符是比较特殊的休止符，它不仅可以在不同节拍的歌（乐）曲中表示整个小节的休止，还可以表示四拍的休止。

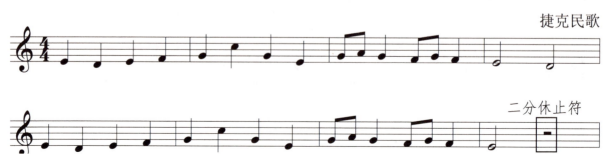

这是一首轻松、愉快的捷克民歌，旋律中二分休止符 ━ 的使用使乐句有了明显的结束感。

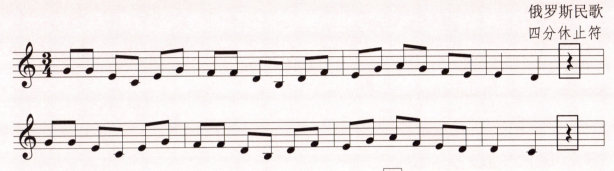

这是一首优美、抒情的俄罗斯民歌，旋律中四分休止符 ≹ 是乐句之间的稍许停顿，使演唱者有充分的时间进行呼吸。

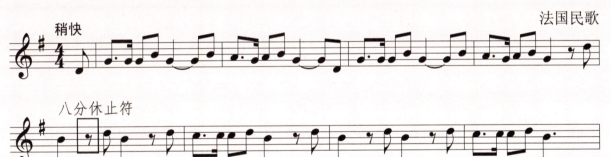

这是一首活泼欢快的法国民歌，旋律中八分休止符 ７ 的使用使音乐更加富有动感。

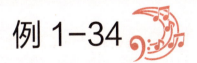

练习曲

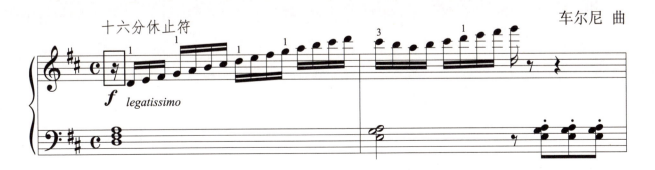

这是一首快速的练习曲，旋律中十六分休止符的使用使音乐形象更加灵动、敏捷。

单纯休止符的形状不同则时值不同。以全休止符为标准，依次二等分，就会形成二分休止符、四分休止符、八分休止符、十六分休止符、三十二分休止符。如果全休止符休止四拍，二分休止符就休止两拍，四分休止符就休止一拍，八分休止符就休止半拍，十六分休止符就休止四分之一拍，三十二分休止符就休止八分之一拍。如下表所示：

名称	形状	时值（以四分休止符为一拍）
全休止符	▬	四拍
二分休止符	▬	两拍
四分休止符	𝄽	一拍
八分休止符	𝄾	半拍
十六分休止符	𝄿	$\frac{1}{4}$拍
三十二分休止符	𝅀	$\frac{1}{8}$拍

2. 附点休止符

休止符右侧记写一个小圆点的休止符，就称为附点休止符。

附点的作用是延长左边休止符时值的一半。也就是说，若一个休止符的右边带有一个附点，那么就表示该休止符的时值在原来的基础上还要再延长二分之一。

常见的附点休止符有：附点全休止符、附点二分休止符、附点四分休止符、附点八分休止符、附点十六分休止符和附点三十二分休止符。

例 1-36

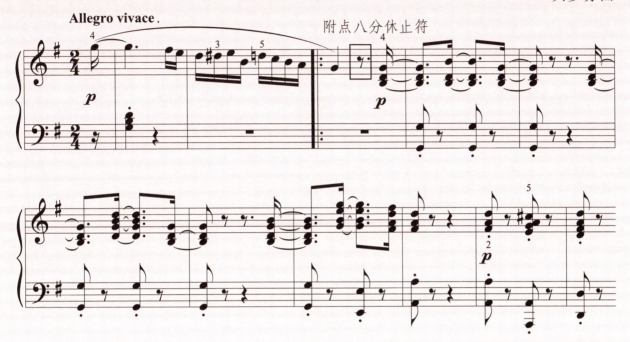

这是一首快速、有生气的奏鸣曲,旋律中附点八分休止符的使用使音乐更加戏谑、幽默,塑造了神经紧张的钢琴家形象。

由于附点休止符在歌(乐)曲中出现得比较少,因此就不一一举例了。

附点休止符的形状不同则时值不同。如果附点全休止符休止六拍,那么,附点二分休止符就休止三拍,附点四分休止符就休止一拍半,附点八分休止符就休止四分之三拍,附点十六分休止符就休止八分之三拍,附点三十二分休止符就休止十六分之三拍。如下表所示:

例 1-37

名称	形状	时值(以四分休止符为一拍)
附点全休止符	▬.	六拍(相当于 ▬ + ▬)
附点二分休止符	▬.	三拍(相当于 ▬ + 𝄽)

续表

名称	形状	时值（以四分休止符为一拍）
附点四分休止符	𝄽·	一拍半（相当于 𝄽 + 𝄾）
附点八分休点符	𝄾·	$\frac{3}{4}$ 拍（相当于 𝄾 + 𝄿）
附点十六分休止符	𝄿·	$\frac{3}{8}$ 拍（相当于 𝄿 + 𝅀）
附点三十二分休止符	𝅀·	$\frac{3}{16}$ 拍（相当于 𝅀 + 𝅁）

续表

第二章 节拍与节奏
Chapter 02

一、节拍

1. 小节、小节线、终止线

① 小节

在音乐中，有规律的强弱交替就形成了节拍，节拍的循环周期称为"小节"，并以此为基础，循环往复。小节也是计算歌（乐）曲长度的单位。

例 2-1

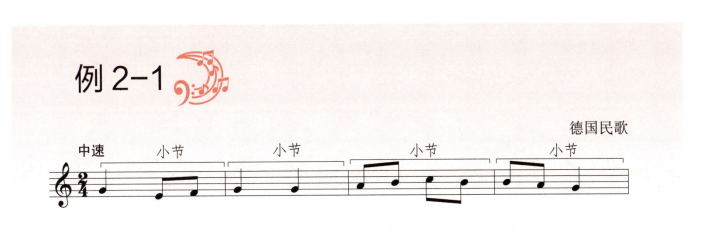

② 小节线

划分小节的短竖线就是小节线，它是一条与谱表垂直的细线，上顶五线，下接一线。小节之间都要用"小节线"隔开。

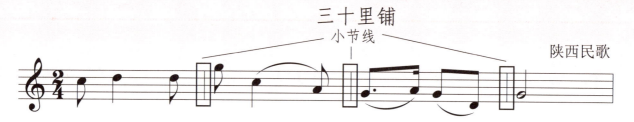

❸ 终止线

记写在歌（乐）曲全曲终止处的左细右粗的双纵线，称为"终止线"。

2. 拍子

表示节拍的单位叫做"拍"，将"拍"按照一定强弱规律组织起来叫做"拍子"。如 $\frac{2}{4}$ 拍是以四分音符为单位拍，"2"为拍子，形成 $\frac{2}{4}$ 拍（见例2-4）；$\frac{3}{8}$ 拍是以八分音符为单位拍，"3"为拍子，形成 $\frac{3}{8}$ 拍（见例2-5）。

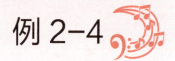

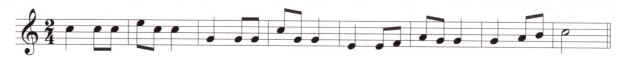

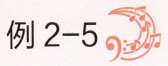

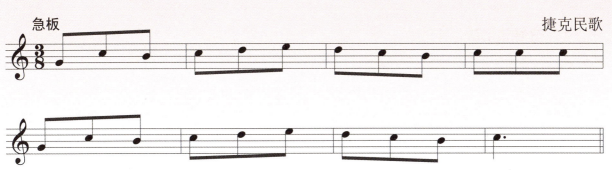

3. 节拍

时值相同的拍有规律地进行强弱交替，就称为节拍。每个小节中，拍子间强弱关系是固定的。如 $\frac{2}{4}$ 拍就是以强－弱关系交替形成的节拍。

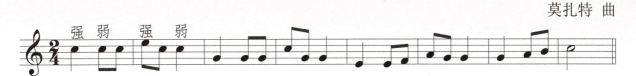

二、拍号

表示每小节中单位拍的时值与拍子数量的记号，称为"拍号"。

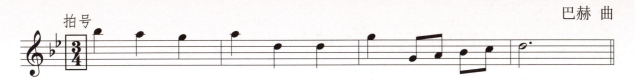

《小步舞曲》是一首风格典雅的舞曲。这首乐曲的拍号是 $\frac{3}{4}$ 拍，"4"表示单位拍时值，即以四分音符为一拍，"3"表示拍子数量，即每小节有三拍。

1. 拍号的记法

拍号记写在五线谱开始处，谱号右边，只在乐曲开始时记写一次。

拍号的记写是以五线谱的第三线为中线，第三线上方的数字表示每小节拍子的数量，第三线下方的数字表示单位拍的时值。

$\frac{4}{4}$ 拍和 $\frac{2}{2}$ 拍的拍号还可以记写为：

(1) [4/4 → C] (2) [3/2 → ¢]

2. 拍号的读法

拍号的读法有两种，可以从下往上读，也可从上往下读。如 $\frac{2}{4}$，一般读作四二拍（现在的通用读法），也可以读作二四拍（较少使用），但不能读作四分之二拍。

3. 拍号的作用

拍号还明确了旋律的强弱变化规律。比如，$\frac{2}{4}$ 拍为 强—弱｜强—弱｜的规律；$\frac{3}{4}$ 拍为 强—弱—弱｜强—弱—弱｜的规律；$\frac{4}{4}$ 拍为 强—弱—次强—弱｜强—弱—次强—弱｜的规律。

英国民歌

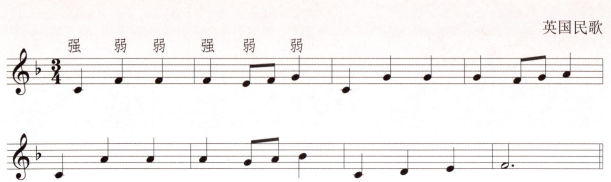

这是一首优美、抒情的 $\frac{3}{4}$ 拍歌曲，每小节各拍的强弱变化规律为 强—弱—弱。

无论哪种拍号，每小节第一拍均为强拍，第二拍和最后一拍均为弱拍，再出现的强拍则为次强拍。如：

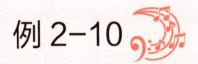

香槟咏叹调

莫扎特 曲

《香槟咏叹调》是一首明朗、欢快的 $\frac{2}{4}$ 拍歌曲。每小节第一拍为强拍，第二拍为弱拍。

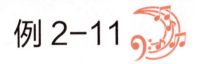

进行曲速度

侯德炜 曲

这是一首具有进行曲风格的 $\frac{4}{4}$ 拍乐曲。每小节第一拍为强拍，第二拍为弱拍，第三拍为次强拍，第四拍为弱拍。

三、拍子的类型

在音乐作品中，常用的拍子类型很多，可以分为单拍子和复拍子两种类型。

1. 单拍子

每小节有两个或三个单位拍，并且只包含一个强拍的，称为单拍子。常见的单拍子有 $\frac{2}{4}$ 拍、$\frac{3}{4}$ 拍、$\frac{3}{8}$ 拍。

单拍子分为两种类型：二拍子和三拍子。

香槟咏叹调

莫扎特 曲

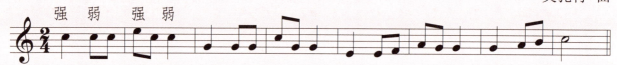

《香槟咏叹调》是一首明朗、欢快的歌曲，拍号为 $\frac{2}{4}$ 拍。二拍子的强弱规律是强－弱。

小步舞曲

巴赫 曲

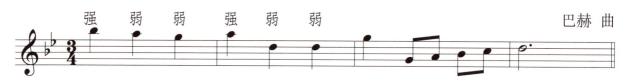

《小步舞曲》是一首风格典雅的舞曲，拍号为 $\frac{3}{4}$ 拍。三拍子的强弱规律是强－弱－弱。

2. 复拍子

每小节由两个或两个以上同类型的单拍子复合而成的，称为复拍子。常见的复拍子有 $\frac{4}{4}$ 拍、$\frac{6}{8}$ 拍，$\frac{4}{4}$ 拍是由 $\frac{2}{4}$ 与 $\frac{2}{4}$ 复合而成，$\frac{6}{8}$ 拍是由 $\frac{3}{8}$ 与 $\frac{3}{8}$ 复合而成。

复拍子有两种：一种是由二拍子复合而成的，如四拍子；另一种是由三拍子复合而成，如六拍子、九拍子、十二拍子。

在复拍子中，每小节有几个强拍，就表示有几组单拍子；反之，复拍子中有几组单拍子，就会有几个强拍。然而，这些强拍的力度是不同的：每小节第一拍的力度最强，称为强拍；之后各组单拍子的第一拍则称为次强拍。

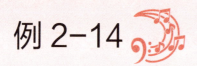

莫扎特 曲

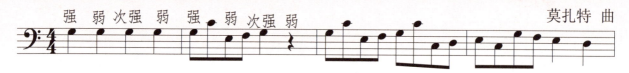

这是一首活泼、有生气的乐曲，拍号为 $\frac{4}{4}$ 拍。四拍子的强弱规律是强－弱－次强－弱。

这是一首优美、抒情的乐曲，拍号为 $\frac{6}{8}$ 拍。六拍子的强弱规律是强 – 弱 – 弱 – 次强 – 弱 – 弱。

四、弱起小节

音乐从弱拍或者弱位开始的小节，称为弱起小节。

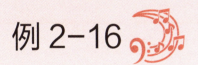

《渴望春天》就是一首弱起小节开始的歌曲，它是从 $\frac{6}{8}$ 拍的第六拍开始的，旋律抒情优美，表达了人们对春天的向往和期盼之情。

根据开始音所在的位置，通常弱起小节还分为三种：

1. 弱拍起

这首乐曲就是从 $\frac{3}{4}$ 拍的弱拍第三拍开始的，表现了温和、安详的音乐形象。

2. 强拍弱位起

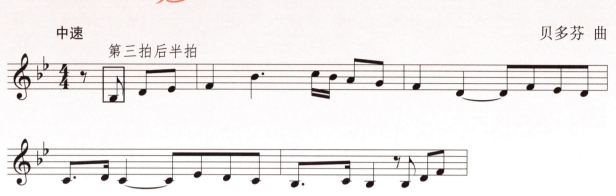

这首乐曲就是从 $\frac{4}{4}$ 拍的次强拍第三拍的后半拍弱位上开始的,表现了纯朴、如歌的音乐形象。

3. 弱拍弱位起

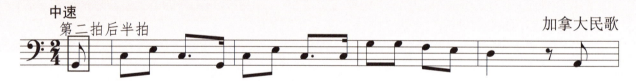

这首加拿大民歌就是从 $\frac{2}{4}$ 拍的弱拍第二拍的后半拍弱位上开始的,表现了灵动、活跃的音乐形象。

弱起小节还可以分为以下两种类型:

1. 完全的弱起小节

这是一首完全的弱起小节开始的乐曲。尽管旋律是从 $\frac{2}{4}$ 拍的第一拍后半拍弱位上开始的,但第一小节和最后一小节都是完整的小节,每个小节都有两拍,因此叫做"完全的弱起小节"。

2. 不完全的弱起小节

摇篮曲

勃拉姆斯 曲

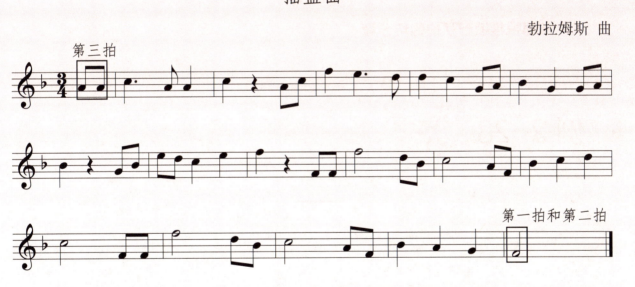

《摇篮曲》是一首不完全的弱起小节开始的乐曲。旋律是从 $\frac{3}{4}$ 拍的弱拍第三拍开始的,缺少第一拍和第二拍。而结束的小节也是不完整的,只有第一拍和第二拍,缺少第三拍。首尾两个不完整小节的拍数相加,正好可以合并为一个完整的小节。由于这首乐曲的开头是不完整的小节,因此叫做"不完全的弱起小节"。

五、切分音

在音乐中,一个音由弱拍或弱位开始,延续到下一个强拍或强位,并由此改变了音乐原有的强弱规律,这个音就为"切分音"。

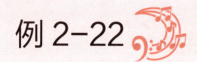

三十里铺

陕西民歌

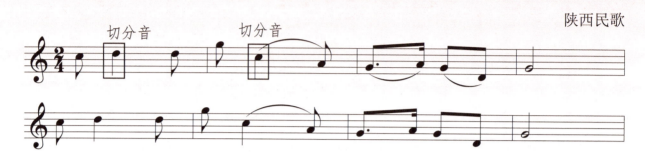

《三十里铺》旋律中标有方框的音都是切分音。这首陕西民歌的曲调开阔、舒展，速度悠缓，由于使用了切分音，增加了音乐的表现力，使得抒情性更强了。

切分音的特点：
切分音是一个强音，它打破了原来节拍中的强弱关系。

1. 从弱拍延续到强拍的切分音

例 2-23

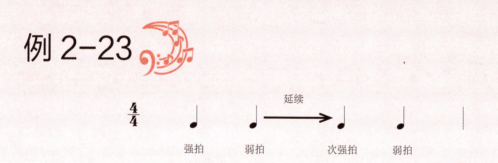

在 $\frac{4}{4}$ 拍的小节中，将第二拍弱拍延长至第三拍次强拍，这时强拍就移动到了第二拍上，切分音使原来节拍的强弱关系颠倒了，就形成下例的形式。

例 2-24

这样的切分音通常记谱为：

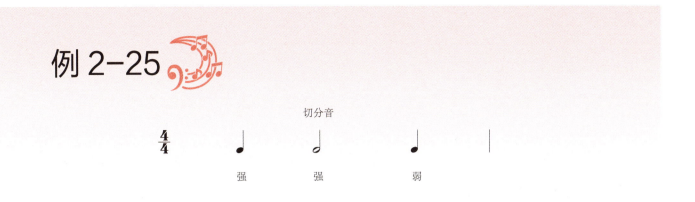

2. 从弱位延续到强位的切分音

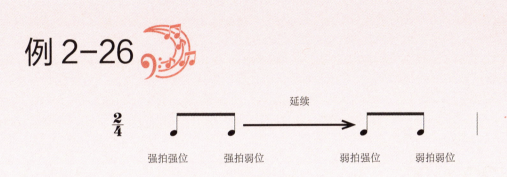

在 $\frac{2}{4}$ 拍的小节中，将第一拍后半拍延长至第二拍前半拍，这时强音就移动到了第一拍后半拍上，形成下例的形式。

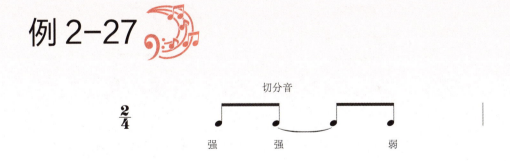

这样的切分音通常记谱为：

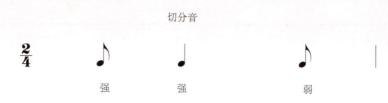

六、连音符

连音符是音符时值的一种特殊划分形式。音符时值不再按照二等分的原则划分，而是把音符时值自由、均等地划分，单位拍时值不变。连音符需在单位拍内均匀地演唱（奏）。

在歌（乐）曲中，常见的连音符有：

1. 三连音

音符的时值不再按照二等分的原则进行划分，而是均分为三等分，以代替原来的二等分，这样便形成了三连音。如：

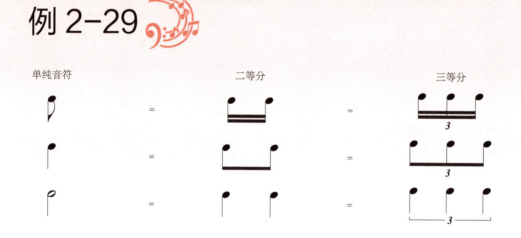

三连音的记谱方法：

① 在符头或符干处用圆弧括号或方括号，并加上数字"3"。

例 2-30

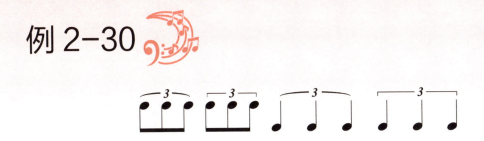

② 在连尾线处记写数字"3"。

例 2-31

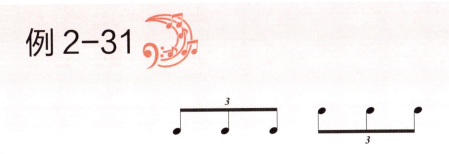

歌曲中常用的连音符一般为三连音。

例 2-32

义勇军进行曲

聂耳 曲

《义勇军进行曲》的旋律由于使用了三连音,使音乐充满了紧迫感,具有极强的感召力,起到了催人奋进的作用。

进行曲
选自歌剧《阿依达》

威尔第 曲

《进行曲》的旋律由于使用了三连音，使威武雄壮、气势恢宏的音乐充满了动感，表现了凯旋而归的士兵英武洒脱的姿态。

2. 五、六、七连音

某一音符时值不再按照四等分的原则进行划分，而是均分为五等分、六等分、七等分，以代替原来的四等分，这样便形成了五、六、七连音。如：

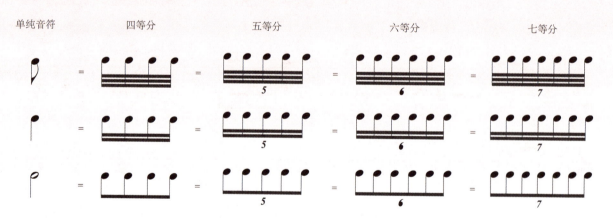

器乐曲中常用的连音符一般为五、六、七连音。

孙栗原 曲

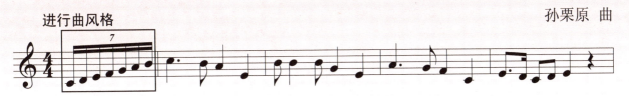

这首乐曲的开头由于使用了七连音,使音乐瞬间开阔、明朗起来,增强了弱起小节的推动力。

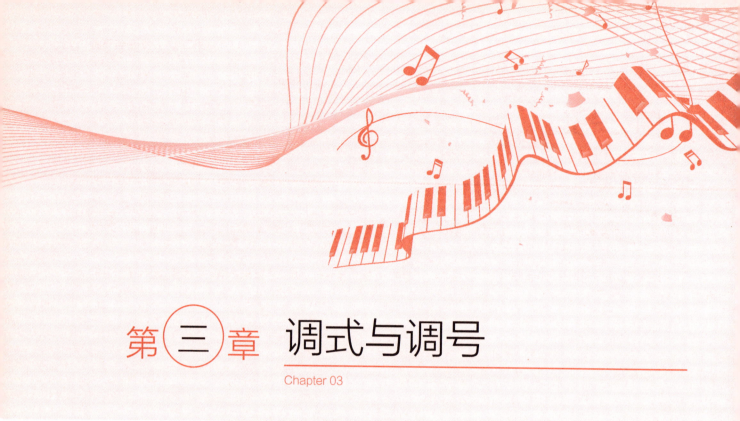

第三章 调式与调号

Chapter 03

一、调式

1. 调式

若干高低不同的乐音，围绕某一具有稳定感的中心音（主音），按照一定关系组织起来所构成的体系，称为调式。

2. 主音

在调式中，主音是处于核心地位的中心音，其稳定感最强，其他的音都倾向于它。在歌（乐）曲中，主音常出现在强拍、音较长或终止处。

例 3-1

西班牙民歌

这是一首轻松、愉快的西班牙民歌。从这首歌曲可以看出，C 音最为突出，给人以稳定、圆满之感，其他旋律音一直围绕着 C 音进行，C 音又是结束音。将这些旋律音按照一定关系组织起来，就构成以 C 为主音的调式。

二、调号

表示乐曲的调高（即主音高度）的变音记号称为调号，它位于每行谱表的起始处（谱号右侧）或乐曲在进行中出现新调的地方。调号要按照一定的次序和位置来记写。

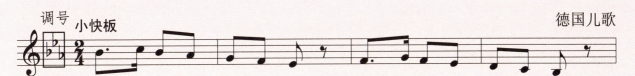

在钢琴键盘上，从 C 到 B 一共有 12 个琴键（包括白键和黑键），也就是 12 个音级。以每个音级作为主音都可以构成一个大调和一个小调，比如以 F 为主音可以构成 F 大调和 f 小调，这样就一共可以产生 24 个调。

调号代表每个调的本质特征，调高不同，调号就不同。一对互有关系的大调和小调，使用的调号是相同的。

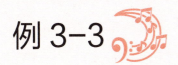

24 个大小调调名、调号及主音对应图

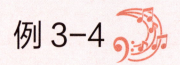

法国儿歌《小星星》是一首天真、充满童趣的 C 大调歌曲。由于 C 大调各音级之间的音程关系，正好与七个基本音级（C D E F G A B）之间的音程关系相符，因此不需要使用任何变音记号调整音级之间的音程关系。C 大调的主音是 C，那么 C 就要唱成 do。

但是，如果以其它音高作为主音构成大调音阶，就需要升高或降低其中某些音高来调整音级之间的排列关系，使之符合大调音阶的结构特点，这样就会出现调整符合大调音阶结构的变音记号。

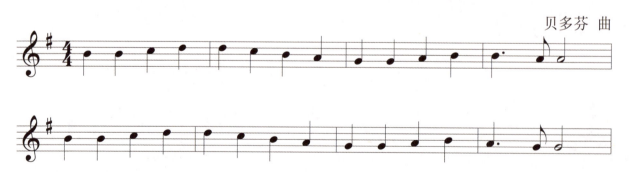

《欢乐颂》是一首气势磅礴、恢宏的 G 大调歌曲，调号为一个升号 #F，主音是 G，按照首调唱名法，应该把 G 唱成 do。

渴望春天

莫扎特 曲

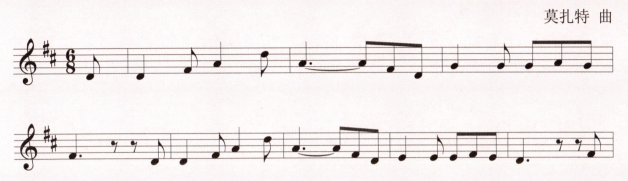

《渴望春天》是一首乐观向上、清新明朗的 D 大调歌曲，调号为两个升号 #F、#C，主音是 D，按照首调唱名法，应该把 D 唱成 do。

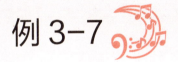

英国民歌

这是一首简单明快的 F 大调英国民歌，调号为一个降号 ♭B，主音是 F，按照首调唱名法，应该把 F 唱成 do。

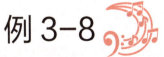

中速

贝多芬 曲

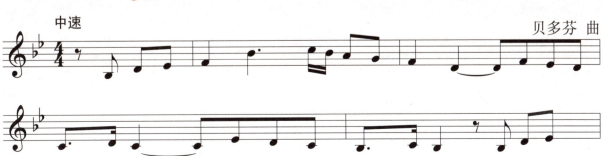

这是一首纯朴、如歌的 ♭B 大调乐曲，调号为两个降号 ♭B、♭E，主音是 ♭B，按照首调唱名法，应该把 ♭B 唱成 do。

三、调号与调的对应识别方法

1. 升号调的识别

调号中从左往右最后一个升号所指的音就是该大调的第Ⅶ级音，向上小二度就是该大调的主音。主音的音名即为调名。如：

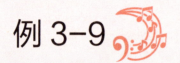

《渴望春天》的调号中从左往右最后一个升号是 ♯C，将 ♯C 音作为该大调的第Ⅶ级音，向上小二度就是主音 D 音，则两个升号的大调为 D 大调。

2. 降号调的识别

调号中从左往右最后一个降号的音位就是该大调第Ⅳ级音，向下纯四度或向上纯五度即能确定该大调的主音。如：

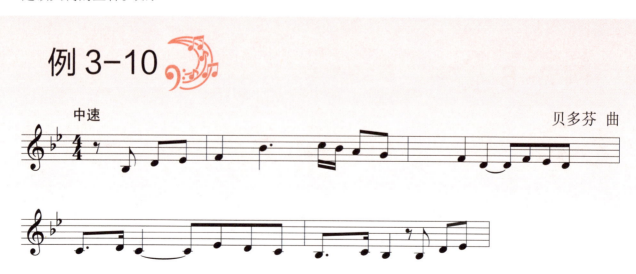

这首乐曲的调号中从左往右最后一个降号是 $^\flat$E，将 $^\flat$E 音作为大调的第Ⅳ级音，向下纯四度或向上纯五度即为该大调的主音 $^\flat$B 音，则两个降号的大调为 $^\flat$B 大调。

另外一种方法是：调号中从左往右倒数第二个降号的音就是该大调的主音。同样，主音的音名即为调名。如上例调号中倒数第二个降号是 $^\flat$B，则两个降号的大调为 $^\flat$B 大调。

第四章 简谱
Chapter 04

相对于五线谱，简谱更加简单易学，便于推广普及。因此在我国，简谱的使用还是比较广泛的。

1=♭B 2/4

德国民歌

5 34 | 55 | 67 17 | 765 | 11 | 35 | i3 | 2 - | 555 |

6 66 | 75 67 | i - | i i i | i 76 | 54 32 | 1 - ‖

这首德国民歌就是用简谱记谱的，♭B 大调，2/4 拍，生动地表现了愉快、抒情的音乐形象。与五线谱记谱法一样，简谱记谱法中的音符也可以分为单纯音符与附点音符。

一、简谱中的音符

1. 简谱中的单纯音符

简谱采用七个阿拉伯数字 1 2 3 4 5 6 7 来记录音高，其唱名为 :do re mi fa sol la

si。每一个数字就相当于五线谱上的一个四分音符。

常见的单纯音符有：全音符，二分音符，四分音符，八分音符，十六分音符和三十二分音符。

简谱音符时值的长短是在阿拉伯数字的后面或下面加短横线来表示的。

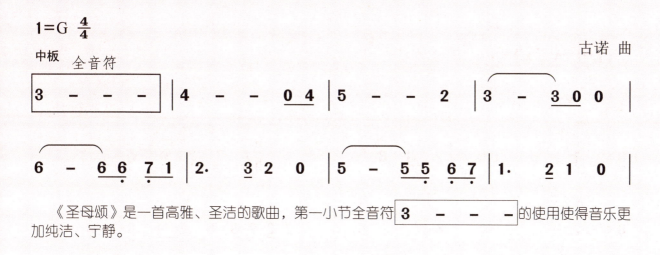

《圣母颂》是一首高雅、圣洁的歌曲，第一小节全音符 3 - - - 的使用使得音乐更加纯洁、宁静。

例 4-3

欢乐颂

1=D 4/4

贝多芬 曲

二分音符

3 3 4 5 | 5 4 3 2 | 1 1 2 3 | 3. 2 2 -

3 3 4 5 | 5 4 3 2 | 1 1 2 3 | 2. 1 1 -

《欢乐颂》是一首气势磅礴的歌曲，表现了万众欢腾的场面，二分音符 2 - 的使用使得音乐更加庄严、宏伟。

例 4-4

1=C 2/4 侯德炜 曲

　　　　　四分音符　　八分音符
6.　5 |6 3|2 3 2|1 -|2. 2 2 2|2 7 6|5. 3|5 -|

这是一首喜庆、热烈的乐曲，四分音符 6 3 的使用使得音乐更加从容不迫，八分音符 3 2 的使用使得音乐更加生动。

例 4-5

1=♭A 2/4 侯德炜 曲

　　　　　　　　　　　　　　　　　　　　　　十六分音符
6　1　6 |2 3 3.|7 7 7 6 5 3 5|

6 7 6.|6 1 6|1 2 2.|2 2 2 3 5 2 #4|3 2 3|

这是一首抒情的乐曲，十六分音符 7 7 7 6 的使用使得音乐更加流畅。

常用的简谱单纯音符与五线谱单纯音符记法对照如下表：

例 4-6

音符名称	简谱记法	线谱记法
全音符	3 - - -	o
二分音符	3 -	♩
四分音符	3	♩
八分音符	3	♪
十六分音符	3	♬
三十二分音符	3	♬

2. 简谱中的增时线与减时线

① 增时线

增时线是指在四分音符右边所加的横线"–",每增加一条增时线,即表示延长一个四分音符的时值。

圣母颂

1=G 4/4

中板　全音符　　　　　　　　　　　　　　　　　　　　　　　　　　　　古诺 曲

| 3 – – – | 4 – – 04 | 5 – – 2 | 3 – 3 0 0 |

| 6 – 6 6 7 1 | 2. 3 2 0 | 5 – 5 5 6 7 | 1. 2 1 0 |

《圣母颂》是一首高雅、圣洁的歌曲,旋律的开始音是全音符 3 – – – ,是由音符"3"加三条增时线"–"构成的,应该唱四拍。

例 4-8

1=C 2/4

侯德炜 曲

二分音符

| 6. 5 | 6 3 | 2 3 2 | 1 – | 2. 2 2 2 | 2 7 | 6 5. 3 | 5 – |

这是一首喜庆、热烈的乐曲,旋律中的二分音符 1 – ,是由音符"1"加一条增时线"–"构成的,应该唱两拍。

② 减时线

减时线是指在四分音符下边所加的横线"–",每增加一条减时线,使音符的时值减少一半。音符下面的减时线越多,该音符的时值就越短。

例 4-9

1=♭E 2/4

中板

侯德炜 曲

八分音符

3 6 6 5 | 6. 5 | 3 6 6 2 | 3 - | 1 1 1 2 | 3. 5 | 5 6 1 7 | 6 - |

这是一首轻松、愉快的乐曲，旋律中的八分音符"5"是在四分音符"5"的下方增加一条减时线"–"形成的，表示比四分音符减少一半的时值，应该唱半拍。

依此类推，十六分音符是在四分音符的下方增加两条减时线"="形成的，表示比八分音符减少一半的时值，应该唱四分之一拍；三十二分音符是在四分音符的下方增加三条减时线"≡"形成的，表示比十六分音符再减少一半的时值，应该唱八分之一拍。

3. 简谱中的附点音符

同五线谱一样，在简谱中，也可以用附点来延长音符的时值。但是，附点全音符和附点二分音符是没有附点的，而是在本音之后加记增时线。比如，附点全音符是在全音符后面加记两条增时线来完成的，如：3 – – – –（附加）。附点二分音符是在二分音符后面加记一条增时线来完成的，如：3 – –（附加）。

例 4-10

小步舞曲

1=♭B 3/4

巴赫 曲

附点二分音符

1 7 6 | 7 3 3 | 6 6 7 1 2 | 3 – – |

5 6 5 4 3 | 4 5 4 3 2 | 3 6 2 | 1 – ‖

《小步舞曲》是一首风格典雅的舞曲，旋律中的附点二分音符，如 3 – –，应该唱三拍。

简谱中附点四分音符及时值更短的音符，与五线谱附点音符记法相同，都是在本音右侧加记小圆点"·"。

例 4-11

$1={}^{\flat}E$ $\frac{2}{4}$　　　　　　　　　　　　　　　　　　　　　　　　　　　侯德炜 曲

附点四分音符

3 6　6 5　| 6.　5 | 3 6　6 2 | 3 —　| 1 1　1 2 | 3.　5 | 5 6　1 7 | 6 — |

这是一首轻松、愉快的乐曲，旋律中的附点四分音符，如 6. ，应该唱一拍半。

例 4-12

$1=C$ $\frac{2}{4}$　　　　　　　　　　　　　　　　　　　　　　　　　　　侯德炜 曲

附点八分音符

2. 3　2 1 | 2.　3 | 5. 5　3 1 | 6 — | 1. 6　1 3 | 2.　3 | 2. 1　5 1 | 6 0 |

这是一首喜庆、热烈的乐曲，旋律中的附点八分音符，如 2. ，应该唱四分之三拍。

简谱附点音符与五线谱附点音符记法对照如下表：

例 4-13

音符名称	简谱记法	线谱记法
附点全音符	3 — — — — —	o.
附点二分音符	3 — —	𝅗𝅥.
附点四分音符	3.	♩.
附点八分音符	3.	♪.
附点十六分音符	3.	♬.
附点三十二分音符	3.	𝅘𝅥𝅰.

二、简谱中的高音与低音的记法

为了标明比"1 2 3 4 5 6 7"更高或更低的音，则在这些基本音符的上面或下面加写小圆点"·"。不带点的音符为中音组，在中音组的音符上/下加一个小圆点"·"，即可将此音提高/降低一个音组。

六月——船歌

$1={^\flat}B$ $\frac{4}{4}$

柴科夫斯基 曲

0 3 #4 #5 | 6 7 i̇ 2 3 6 #5 6 | 3 - 0 3 7 2 | i̇ 0 0 0 i̇ #5 7 6 - |

《六月——船歌》是一首优美、抒情的乐曲，旋律中的音符" i̇ "就比中音组的"1"要高一组。

$1={^\flat}E$ $\frac{2}{4}$

侯德炜 曲

6̣. 3 3 2 | 3 3 0 6 | 1 7 6 5 | 6̣ 0 | 6̣ 2 2 1 | 2 2 0 3 | 5 5 2 4 | 3 - |

这是一首俏皮、快乐的乐曲，旋律中的音符" 6̣ "就比中音组的"6"要低一组。

1. 高/低音点与附点的记写位置不同，作用也不同：
① 高/低音点写在音符的上面或下面（如"5̇"或"5̣"），它可以改变音的高度。
② 附点写在音符的右边（如"5·"），它增加音符时值的二分之一。
2. 为了避免跳音记号的圆点和高音点相互混淆，在简谱中用"▼"来表示跳音，记写在音符上方。如：

例 4-16

小青蛙

1=C 4/4 孙栗原 曲

高音点　跳音记号

1 3 5 1̇ | 7 6 5 - | 1̇ 5 3 5 | 4 2 1 - ‖

三、简谱中的休止符

1. 简谱中的单纯休止符

简谱中的四分休止符用阿拉伯数字"0"来表示。全休止符和二分休止符是在四分休止符"0"的基础上再增加"0"来完成的。如：全休止符相当于四个四分休止符，则用四个"0"来表示。二分休止符相当于两个四分休止符，则用两个"0"来表示。

例 4-17

1=C 4/4 孙栗原 曲

二分休止符

3 35 321 | 23 216 - | 56 12 365 | 21 651 - | 1̇ - 0 0 ‖

这是一首热情洋溢的乐曲，旋律中的二分休止符"0 0"表示休止两拍。

例 4-18

1=C 2/4 侯德炜 曲

四分休止符

6. 1 65 | 65 3 | 6. 1 65 | 6 0 | 6. 1 65 | 65 3 | 22 55 | 30 ‖

这是一首天真、愉快的乐曲，旋律中的四分休止符"0"表示休止一拍。

八分休止符和时值更短的休止符是在四分休止符下方增加减时线来完成的。如：

八分休止符相当于四分休止符的一半，则在四分休止符"0"的下方增加一条减时线，用"0"来表示休止半拍。

依此类推，十六分休止符是在四分休止符的下方增加两条减时线，用"0"来表示休止四分之一拍；三十二分休止符是在四分休止符的下方增加三条减时线，用"0"来表示休止八分之一拍。

1=C 2/4

侯德炜 曲

八分休止符

6. 3 3 2 | 3 3 0 6 | 1 7 6 5 | 6 0 | 6 2 2 1 | 2 2 0 3 | 5 5 2 4 | 3 - |

这是一首俏皮、快乐的乐曲，旋律中的八分休止符"0"表示休止半拍。

由于十六分休止符和三十二分休止符在简谱歌（乐）曲中出现得比较少，因此就不一一举例了。

简谱单纯休止符与五线谱单纯休止符记法对照如下表：

休止符名称	简谱记法	线谱记法
全休止符	0 0 0 0	▬
二分休止符	0 0	▬
四分休止符	0	𝄽
八分休止符	0	𝄾
十六分休止符	0	𝄿
三十二分休止符	0	𝅀

2. 简谱中的附点休止符

附点全休止符和附点二分休止符是在全休止符和二分休止符的基础上再增加"0"来完成的。

如：附点全休止符是在全休止符后面加记两个"0"，用"000000"来表示。附点二分休止符是在二分休止符后面加记一个"0"，用"000"来表示。

附点四分休止符和时值更短的休止符是在休止符右侧加记附点来完成的。

简谱附点休止符与五线谱附点休止符记法对照如下表：

例 4-21

附点休止符名称	简谱记法	线谱记法
附点全休止符	0 0 0 0 0 0	▬.
附点二分休止符	0 0 0	▬.
附点四分休止符	0.	𝄽.
附点八分休止符	0.	𝄾.
附点十六分休止符	0̲.	𝄿.
附点三十二分休止符	0̳.	𝅀.

提示 »

1. 简谱的拍号和调号一并记在歌（乐）曲名称的左下方，先记调号，后记拍号。

例 4-22

调号　拍号

| 1=G | 2/4 |

侯德炜　曲

5 3　3 2 | 1̇ 1̇ 7 6 | 2̇ 1̇ 7 6 | 5　0 |

3 4　5 6 | 5　0 5 | 6 7 1̇ 3̇ | 2̇　0 |

2. 五线谱中的装饰音记号、省略记号、力度记号、速度记号基本上都适用于简谱。

第二部分　视唱基础

Part 02

提示 》

　　在进行视唱练习时，一定要养成打拍视唱的好习惯，不打拍，不视唱。其实视唱的打拍很简单，可以按照附录中的指挥图示进行打拍，也可以采取简单较随意的一种打拍方式，即伸出左手或右手先下后上进行打拍，下＼为半拍，上／为半拍，合起来＼／为一拍。也可以伸出手指来击拍。进行基础视唱练习时，尤其初期练习时一定要结合音响练习，边听边唱，来巩固音准。唱熟后可脱离音响背着唱、反复唱，这样的学习效果会更好。学习者在听唱练习曲目时，一定要打拍子。打拍时要听准示范录音左手的伴奏（拍子），每拍都要合准示范录音左手的伴奏（拍子）。

第五章 基础练习
Chapter 05

一、四拍子视唱练习（全音符与二分音符）

二、二拍子视唱练习（二分音符与四分音符）

第六章 二度音程练习
Chapter 06

一、二拍子视唱练习（二分音符与四分音符）

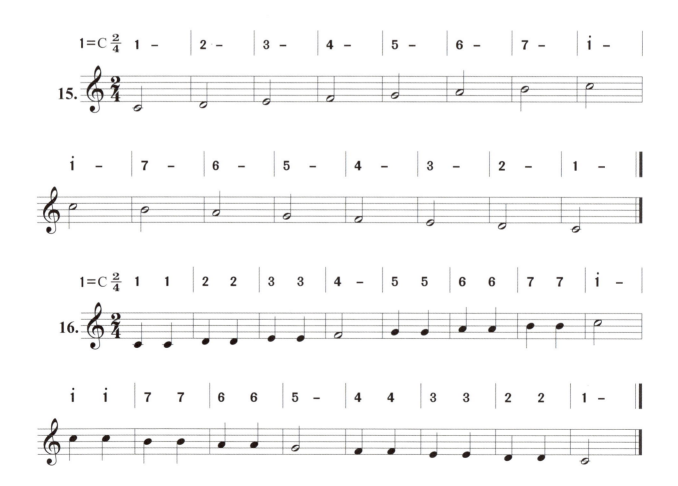

第六章 二度音程练习

17. 1=C 2/4 | 1 2 | 3 4 | 5 6 | 5 - | 5 6 | 7 i | 7 6 | 5 - |
| 5 6 | 7 i | 7 6 | 5 4 | 3 2 | 1 7̦ | 1 2 | 1 - ‖

18. 1=C 2/4 | 3 2 | 1 2 | 3 2 | 3 4 | 5 6 | 7 i | 7 6 | 5 - |
| 3 2 | 1 2 | 3 4 | 5 6 | 5 4 | 3 2 | 1 7̦ | 1 - ‖

19. 1=C 2/4 | 5 4 | 3 2 | 1 2 | 3 4 | 5 6 | 7 i | 7 6 | 5 - |
| 5 4 | 3 2 | 1 2 | 3 4 | 5 4 | 3 2 | 1 7̦ | 1 - ‖

二、三拍子视唱练习（附点二分音符）

20. 1=C 3/4 | 1 1 1 | 2 - 2 | 3 3 3 | 4 - 4 | 5 5 5 | 6 - 6 | 7 7 7 | i - - |

```
              1 1 1 | 7 - 7 | 6 6 6 | 5 - 5 | 4 4 4 | 3 - 3 | 2 2 2 | 1 - - ‖

21.  1=C 3/4  1 - 2 | 3 - 4 | 5 - 6 | 7 - i | 7 - 6 | 5 - 4 | 3 - 4 | 5 - - ‖

              1 - 2 | 3 - 4 | 5 - 6 | 7 - i | 7 - 6 | 5 - 4 | 3 - 2 | 1 - - ‖

22.  1=C 3/4  1 1 1 | 2 2 2 | 3 3 4 | 5 - - | 6 6 6

              7 7 7 | i i 2̇ | i - - | 2̇ 2̇ 2̇ | i i i

              7 7 7 | 6 - - | 5 5 5 | 4 4 4 | 3 3 2 | 1 - - ‖

23.  1=C 3/4  1 2 3 | 2 3 4 | 5 - - | 5 - - | 6 7 i | i 7 6 | 5 - - | 5 - -
```

第六章 二度音程练习

6 7 i | i 7 6 | 5 6 7 | 6 5 4 | 3 4 3 | 2 3 2 | 1 - - | 1 - - ‖

24. 1=C 3/4 | 1 7 1 | 2 1 2 | 3 2 3 | 4 - - | 5 4 5 | 6 5 6 | 7 6 7 | i - -

i 2̇ i | 7 i 7 | 6 7 6 | 5 - - | 4 5 4 | 3 4 3 | 2 3 2 | 1 - - ‖

三、四拍子视唱练习

25. 1=C 4/4 | 1 1 1 2 | 3 4 5 6 | 7 i i 7 | 6 6 5 -

7 i i 7 | 6 6 5 4 | 3 3 2 2 | 1 - - - ‖

26. 1=C 4/4 | 1 - 2 - | 3 4 5 6 | 7 - i - | 2̇ i 7 6 |

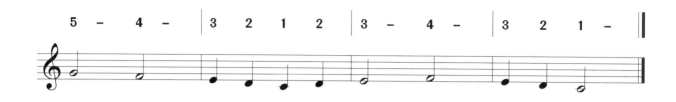

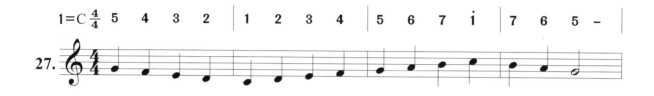

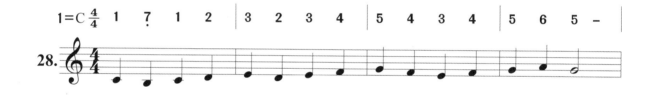

四、八分音符视唱练习

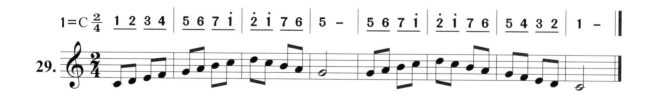

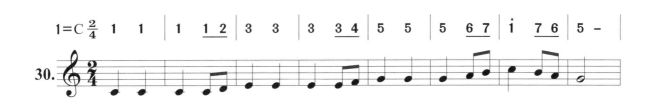
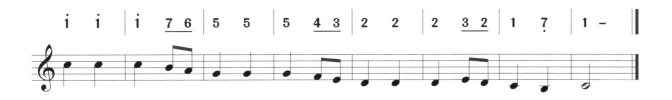
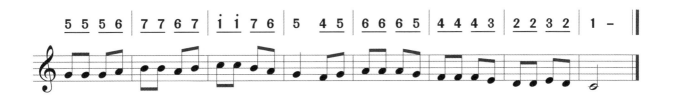
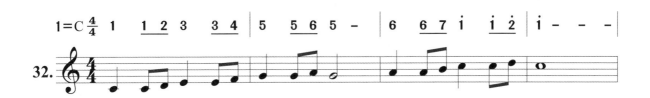
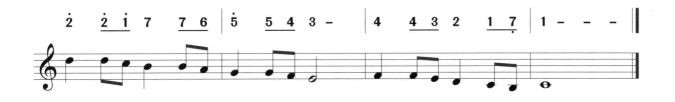

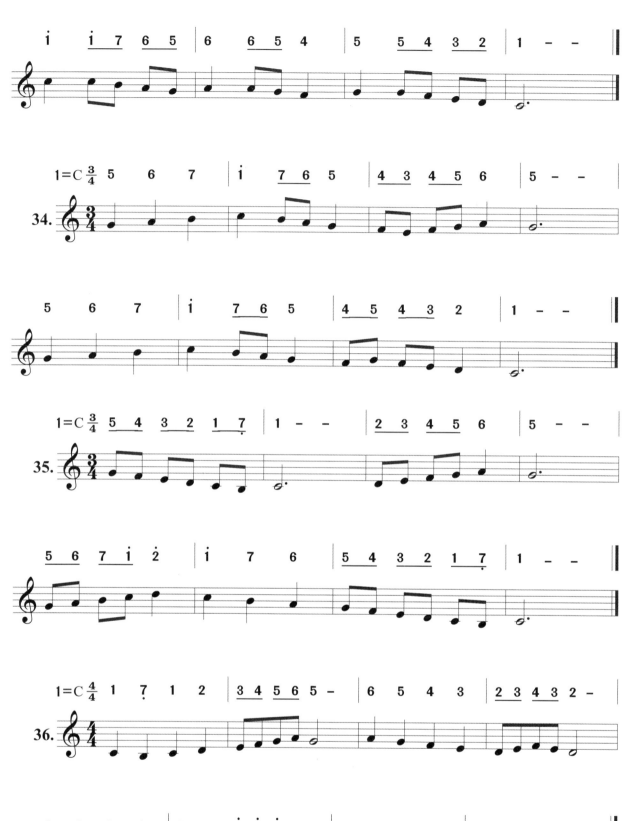
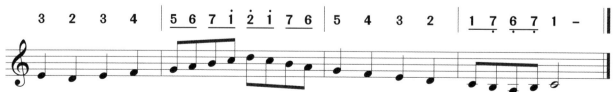

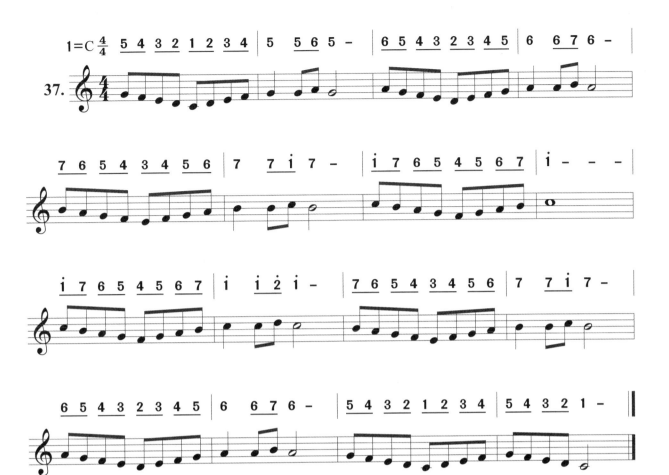

第七章 三度音程练习
Chapter 07

一、二拍子视唱练习

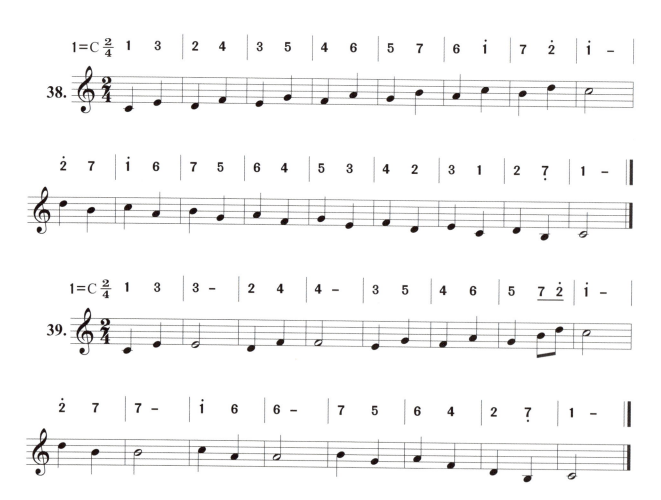

二、三拍子视唱练习

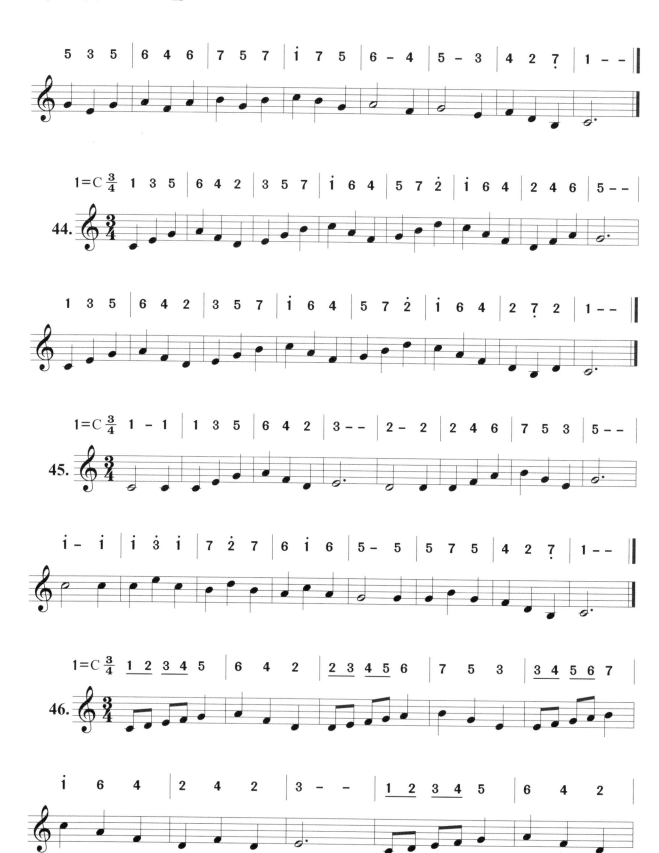

第七章 三度音程练习

```
2 3 4 5 6 | 7 5 3 | 3 4 5 6 7 | 1̇ 6 4 | 2 4 2 | 1 - - ‖

1=C 4/4  1 2 3 4 5 6 7 1̇ | 7 5 3 - | 2 3 4 5 6 7 1̇ 2̇ | 1̇ 6 4 -
47.

3 4 5 6 7 1̇ 2̇ 3̇ | 2̇ 7 5 - | 6 5 4 6 5 4 3 5 | 4 2 1 - ‖

1=C 4/4  1  3  5  7 7 | 6  4  2  - | 3  5  7  2̇ 2̇ | 1̇  6  4  -
48.

3  5  7  - | 6  4  6  - | 5  3  4  2 | 1 - - - ‖

1=C 4/4  5 3 1 3 5  3 | 1  3  5  - | 6 4 2 4 6 4 | 2  4  6  -
49.

7 5 3 5 7  5 | 3  5  7  - | 1̇ 6 7 2̇ | 1̇ - - - ‖
```

三、休止符视唱练习

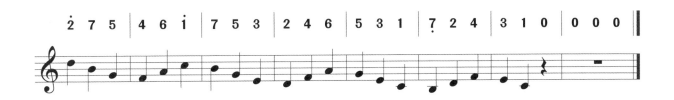

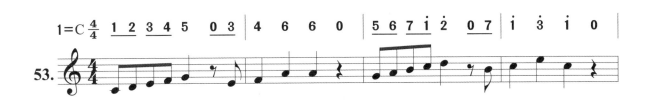

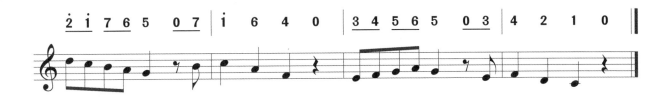

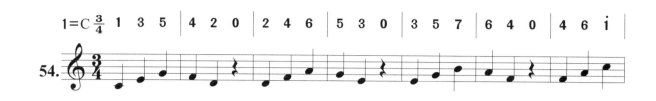
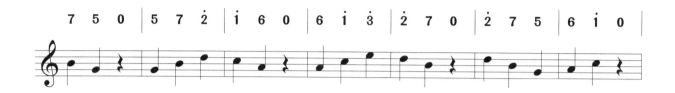
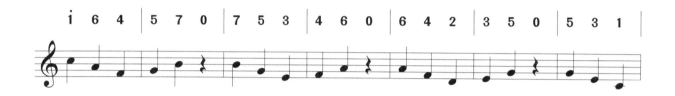
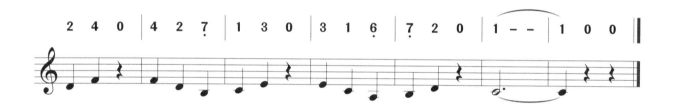
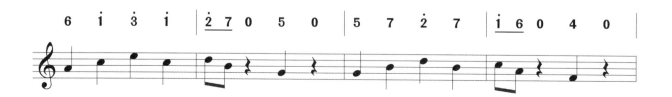

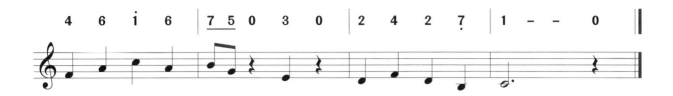

四、附点音符和十六分音符视唱练习

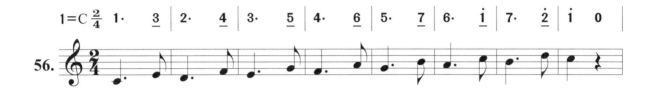

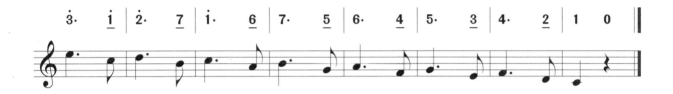

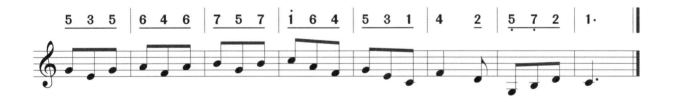

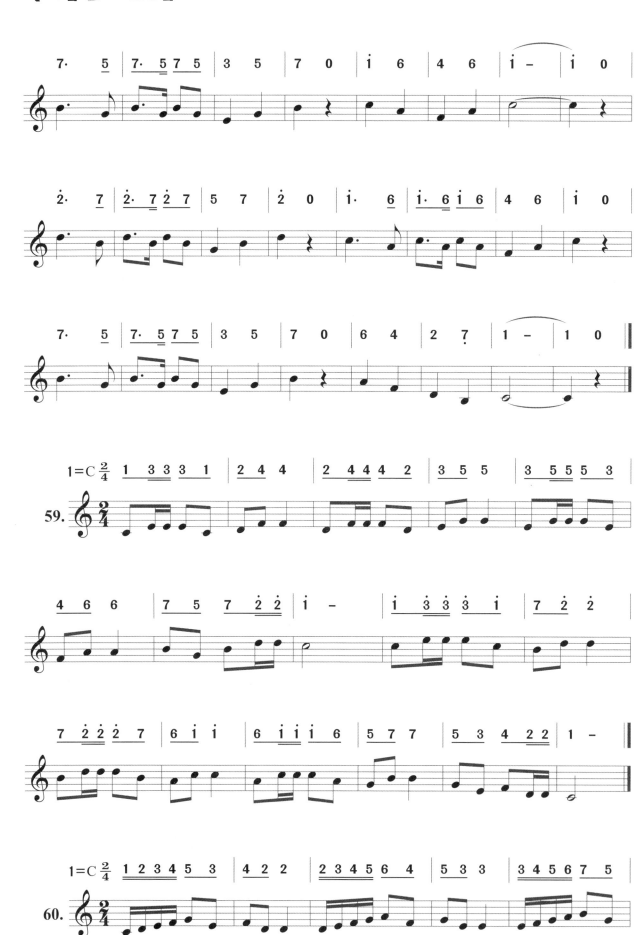

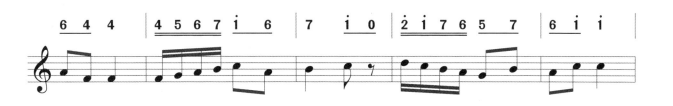

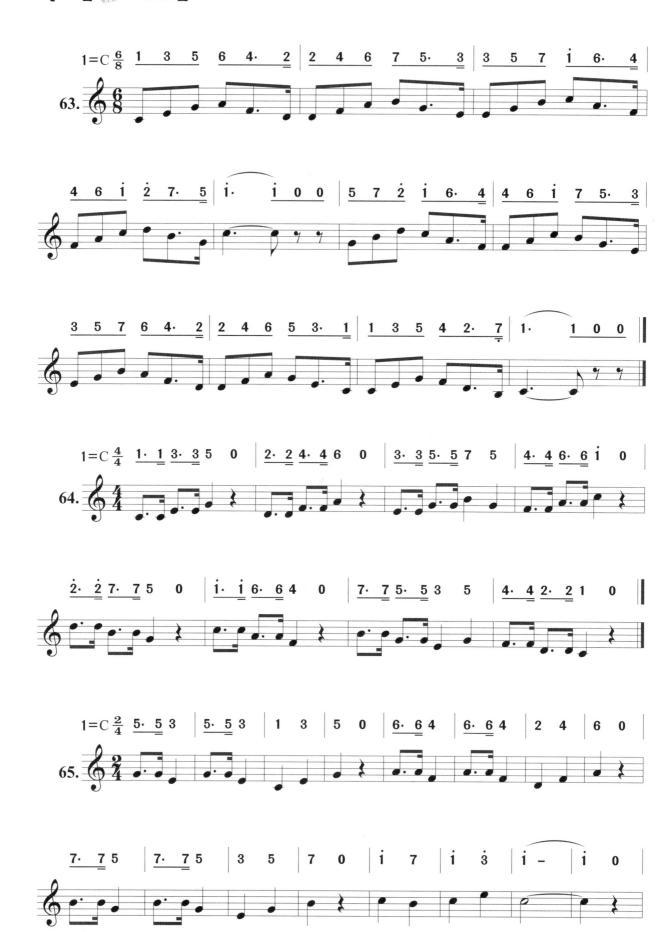

第七章 三度音程练习

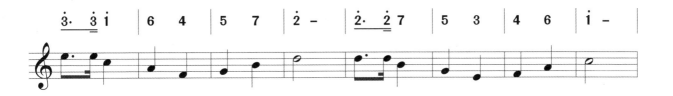

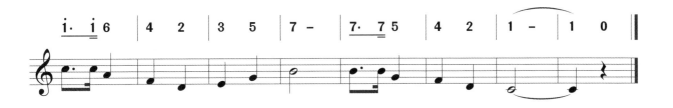

第八章 四度音程练习
Chapter 08

一、二拍子视唱练习

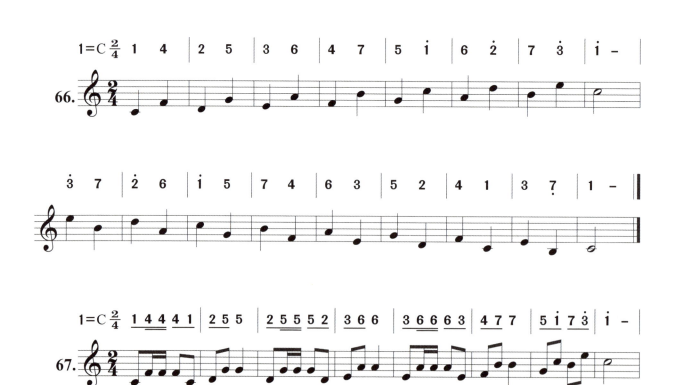

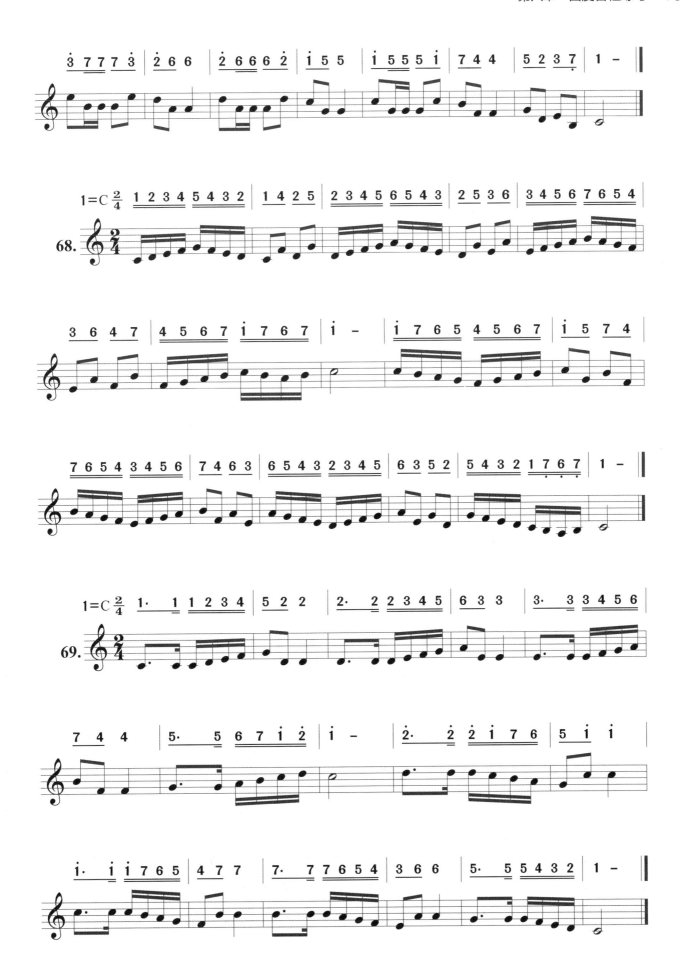

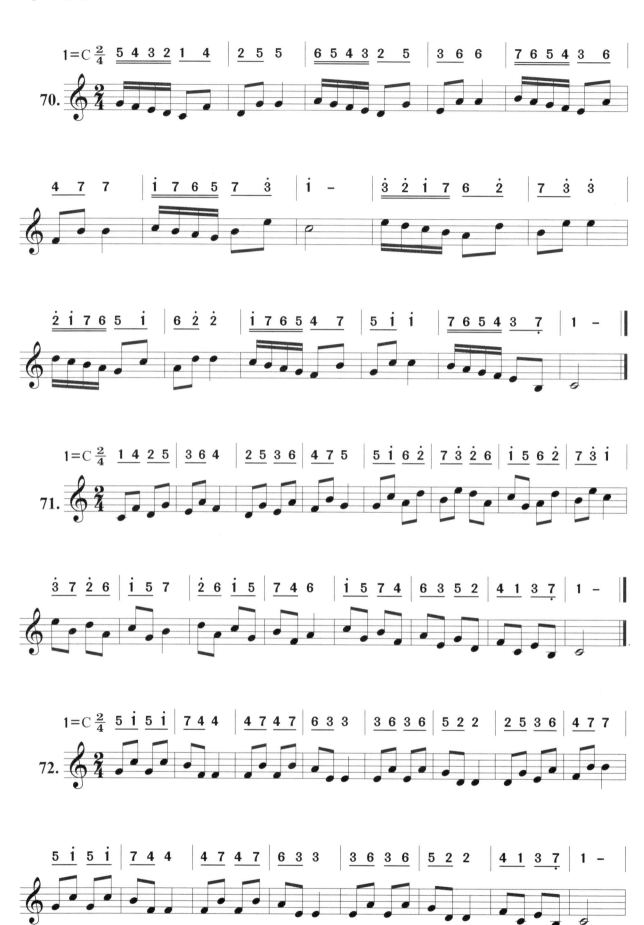

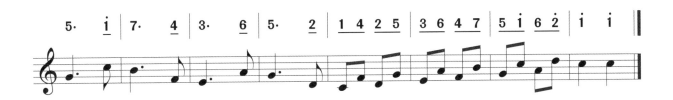

二、三拍子视唱练习

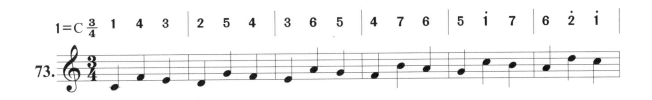

75. 1=C 3/4 5 1̇ 5 | 6 2̇ 6 | 7 3̇ 7 | 1̇ - - | 7 4 7 | 6 3 6 | 5 2 5 | 3 - - |
5 1̇ 5 | 6 2̇ 6 | 7 3̇ 7 | 1̇ - 7 | 6 3 6 | 5 2 5 | 4 3 7̦ | 1 - - ‖

76. 1=C 3/4 1 - 5̦ | 7̦ - 3 | 2 - 6̦ | 1 - 4 | 3 - 7̦ | 2 - 5 | 1̇ - 7 | 5 - - |
6 - 2̇ | 1̇ - 5 | 4 - 7 | 6 - 3 | 2 - 5 | 4 - 1 | 3 7̦ 3 | 1 - - ‖

77. 1=C 3/4 1 - 4 | 5 - 2 | 3 6 2̇ | 7 - - | 3̇ - 7 | 2̇ - 6 | 1̇ 5 2 | 3 - - |
1 - 4 | 5 - 2 | 3 6 2̇ | 7 - 5 | 4 7 6 | 5 - 2 | 3 7̦ 3 | 1 - - ‖

78. 1=C 3/4 1 5 1 | 4 3 | 2 6̦ 2 | 5 4 | 3 7̦ 3 | 6 5 | 4 7 6

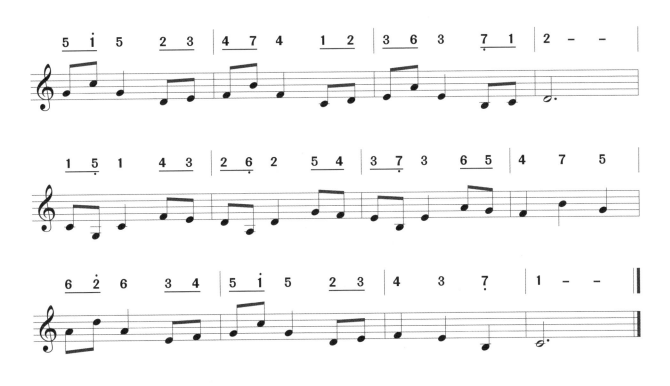

三、四拍子视唱练习

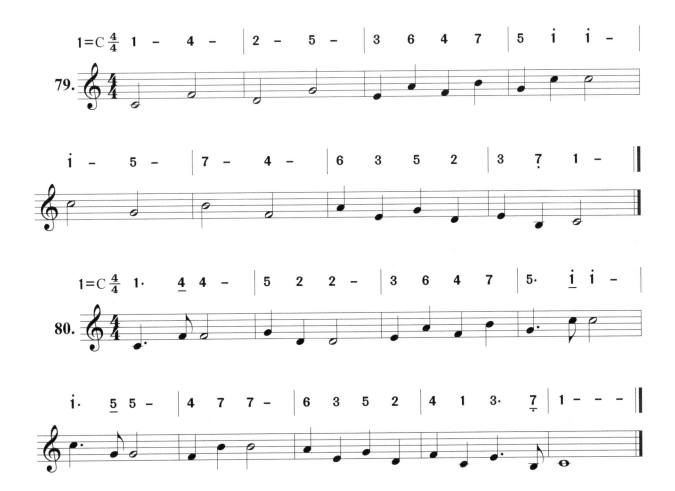

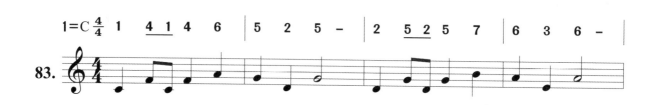

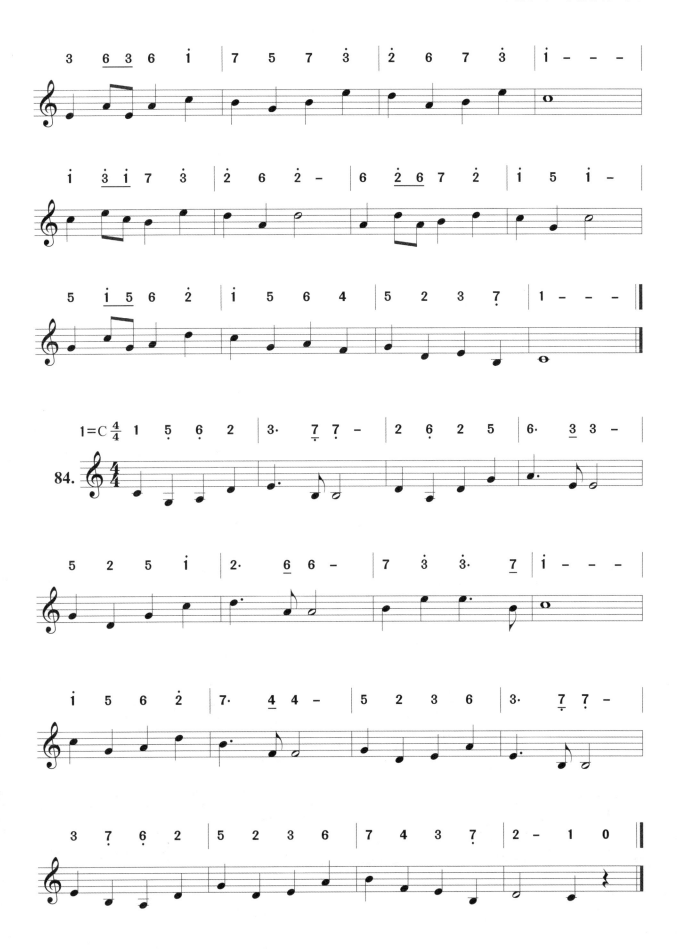

四、切分音视唱练习

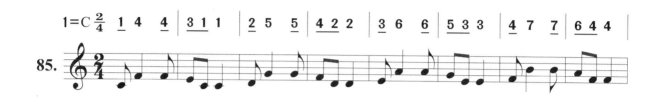

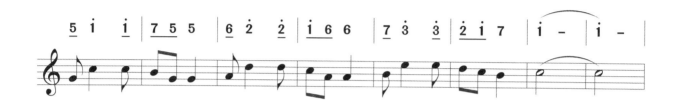

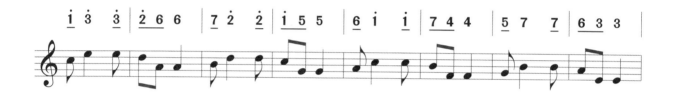

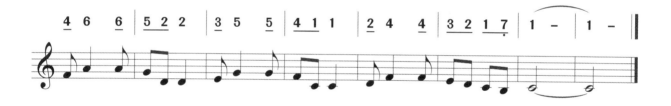

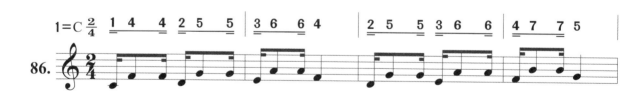

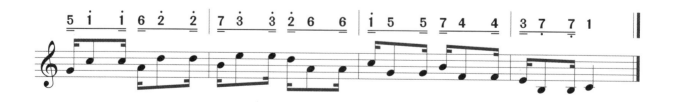

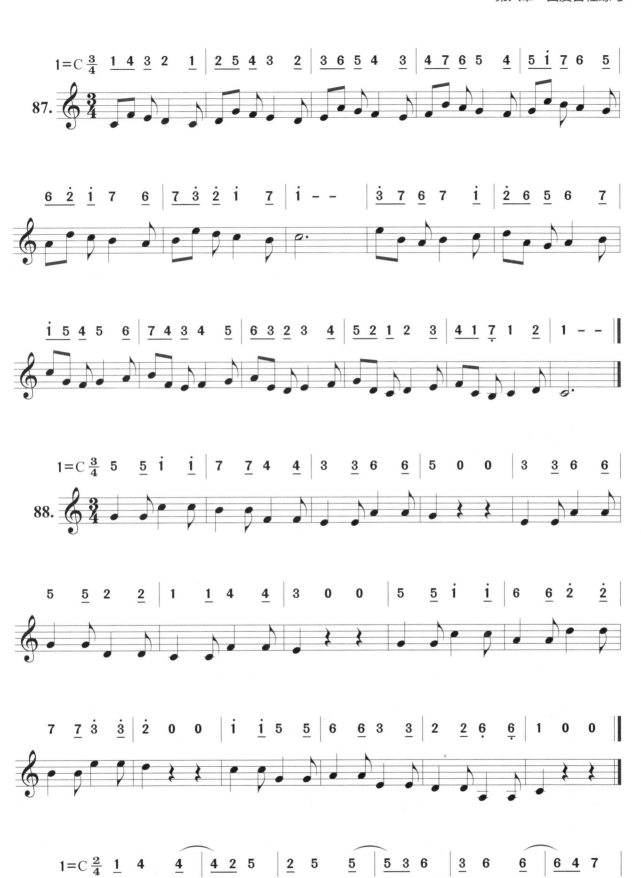

五、弱起小节视唱练习

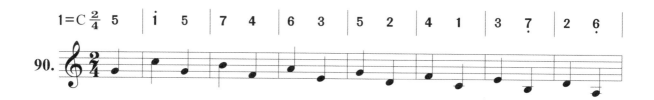

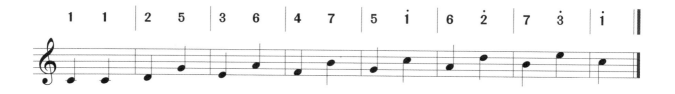

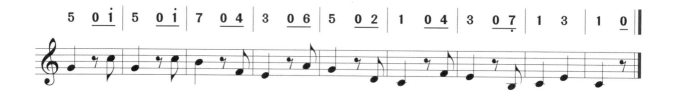

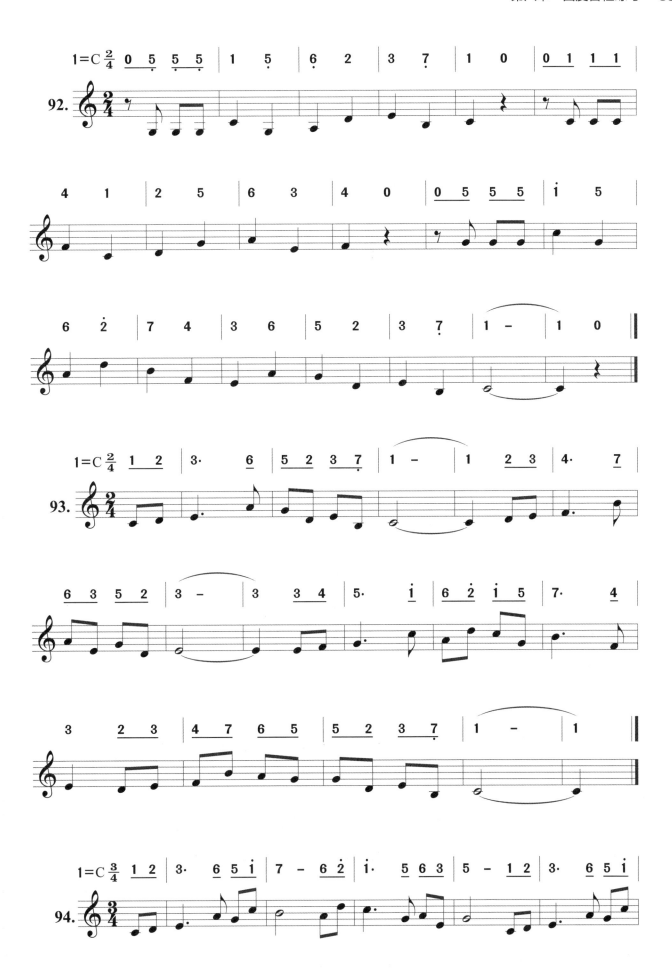

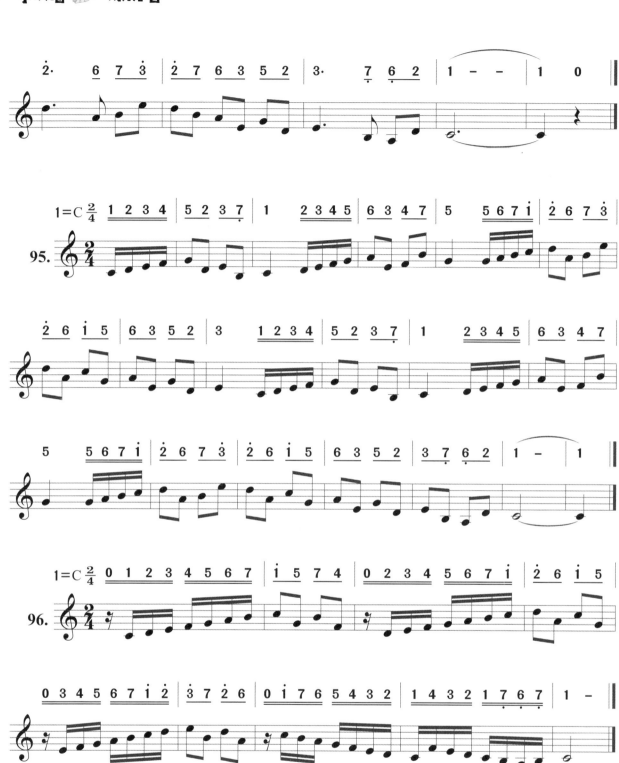

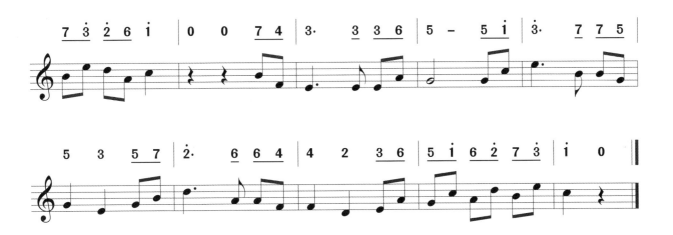

第九章 五度音程练习
Chapter 09

一、二拍子视唱练习

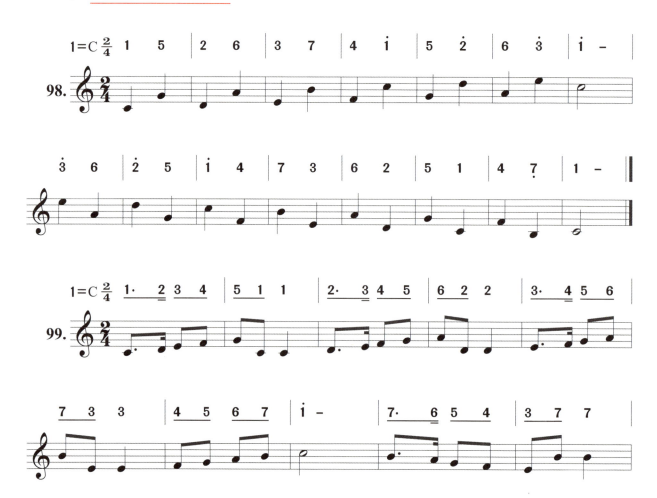

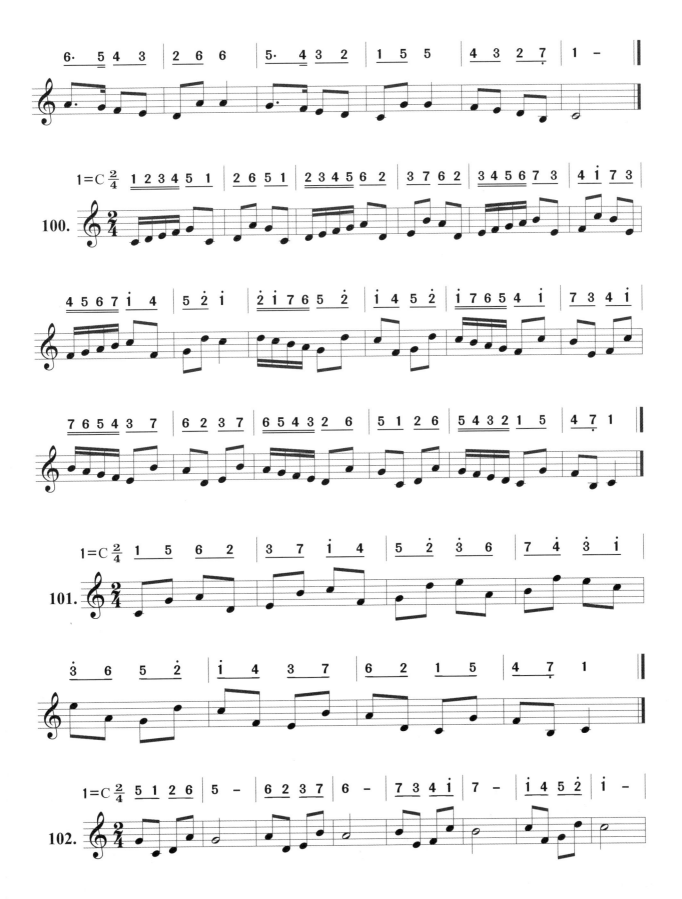

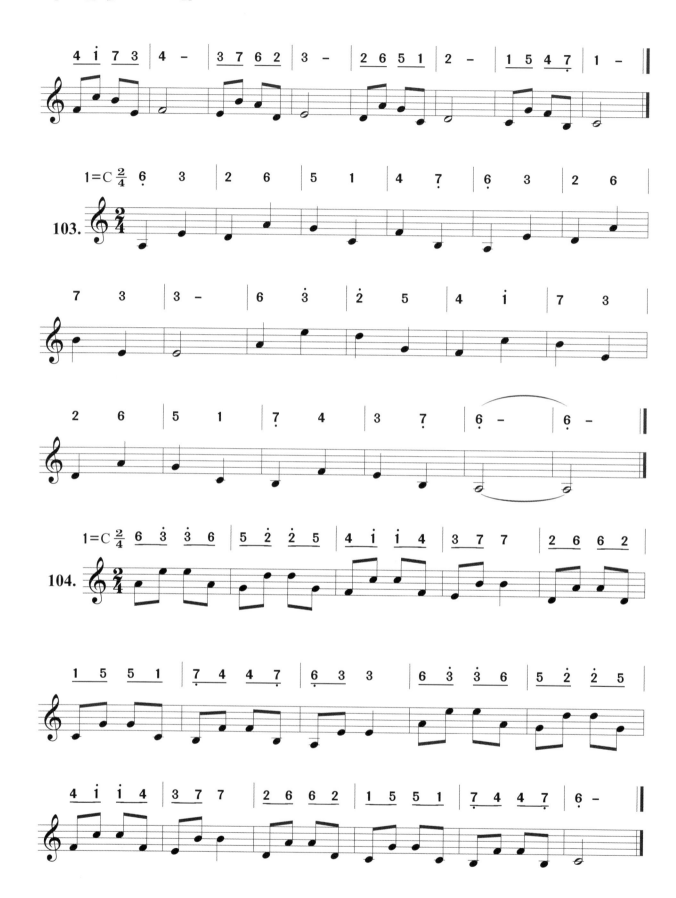

二、三拍子视唱练习

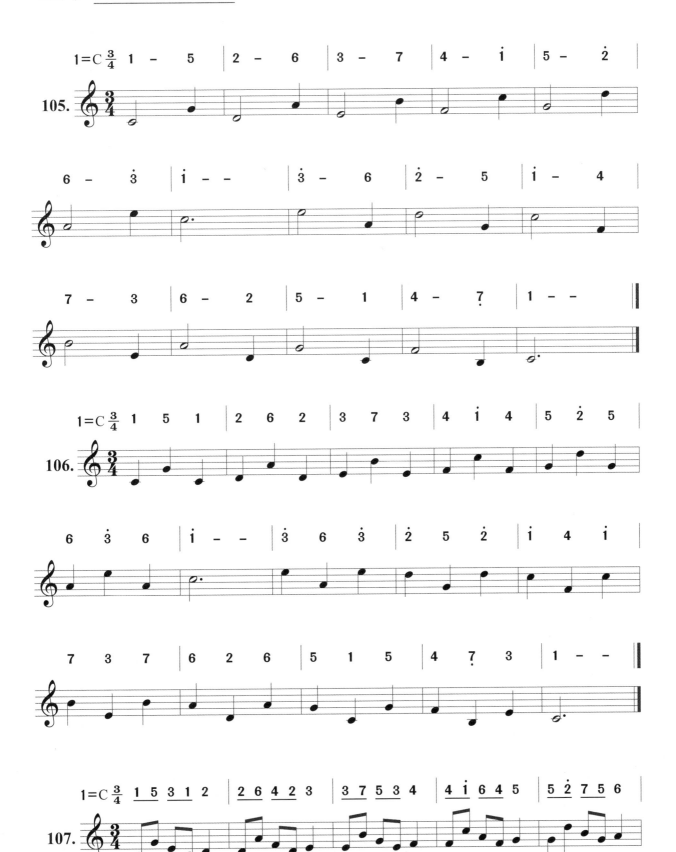

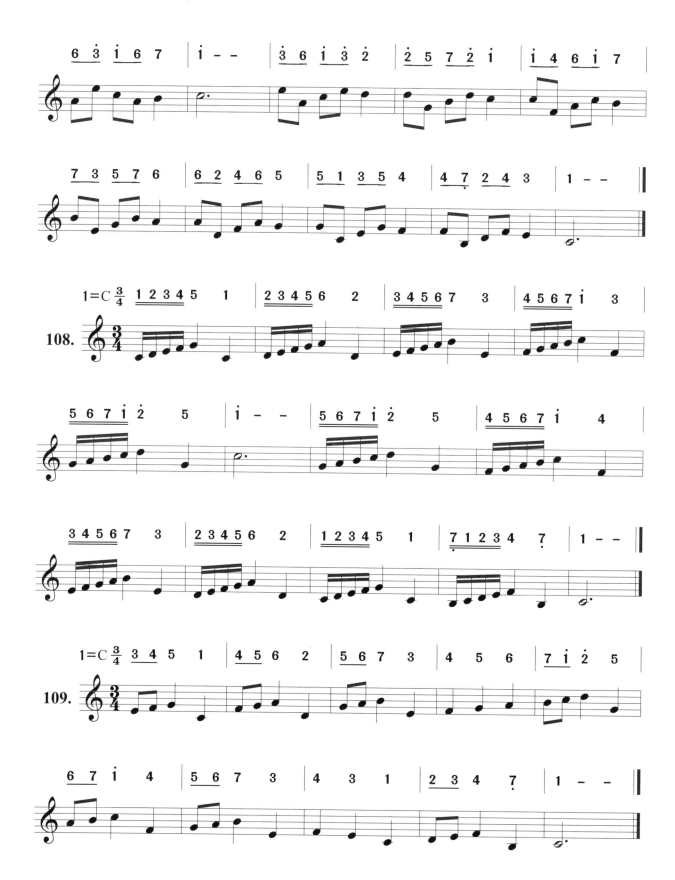

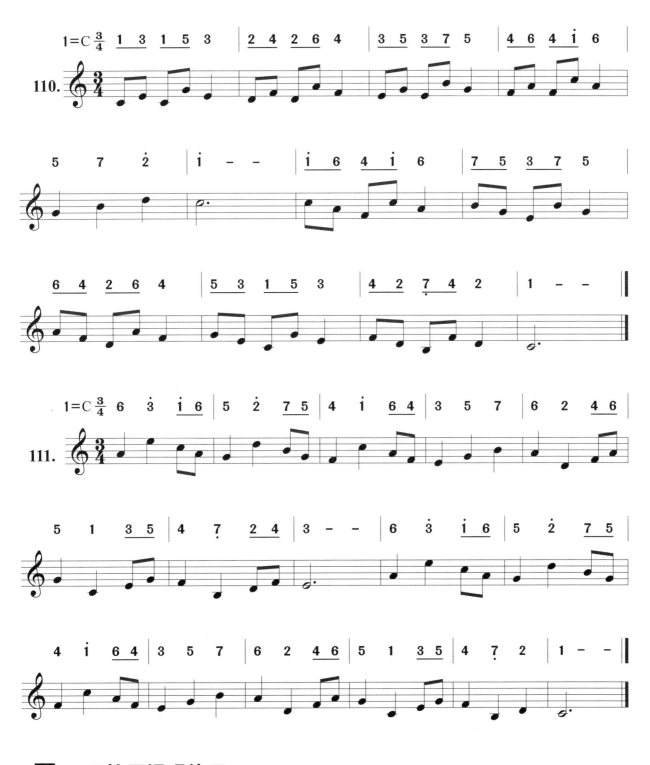

三、四拍子视唱练习

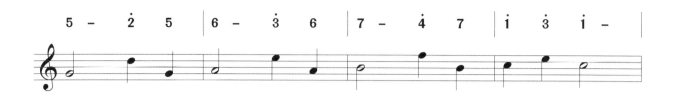
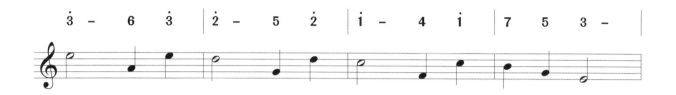
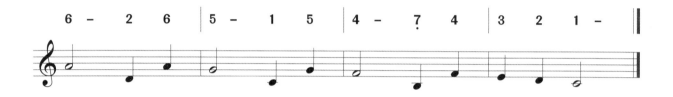

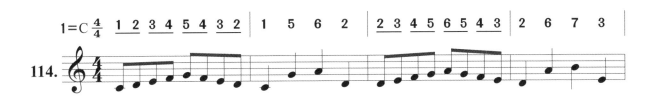

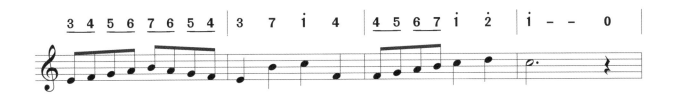

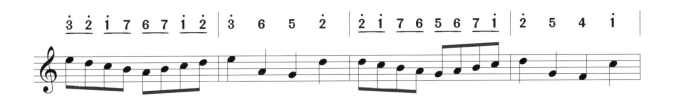

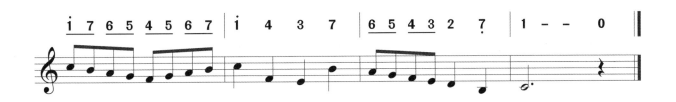

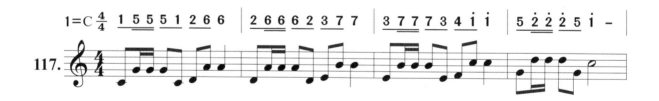
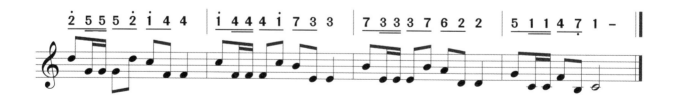
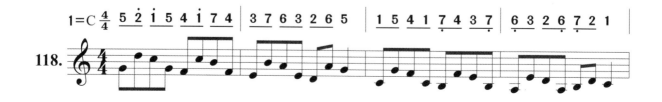

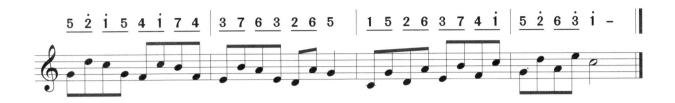

四、三连音视唱练习

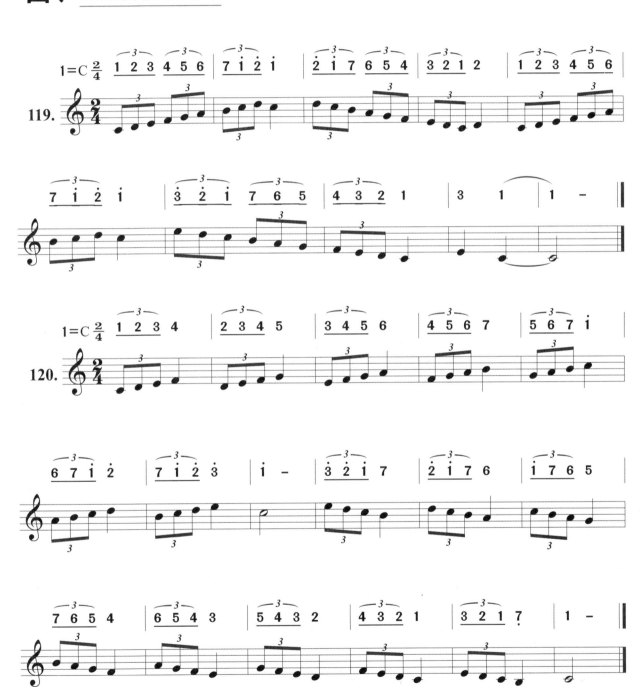

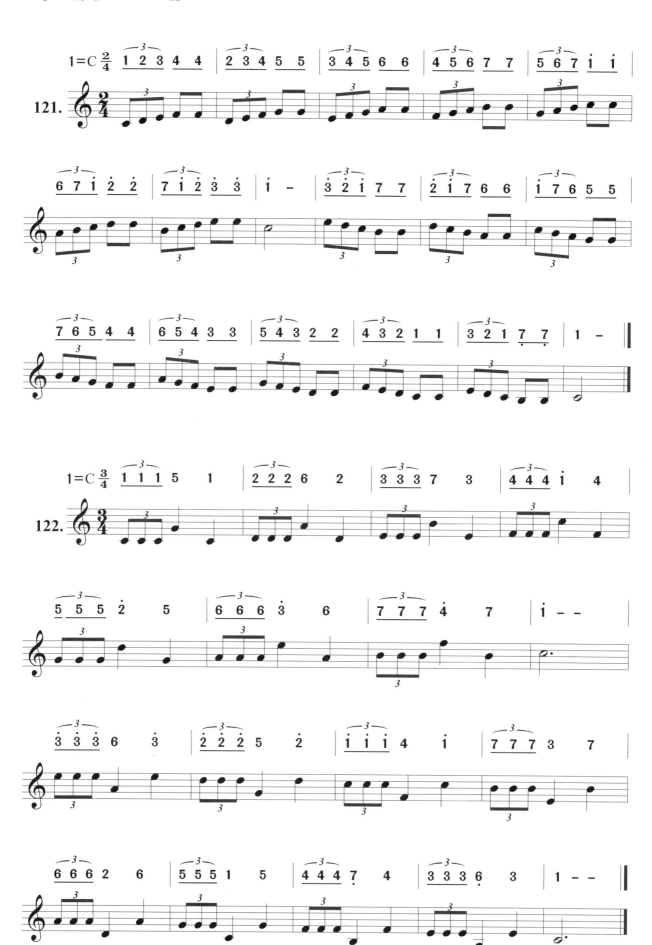

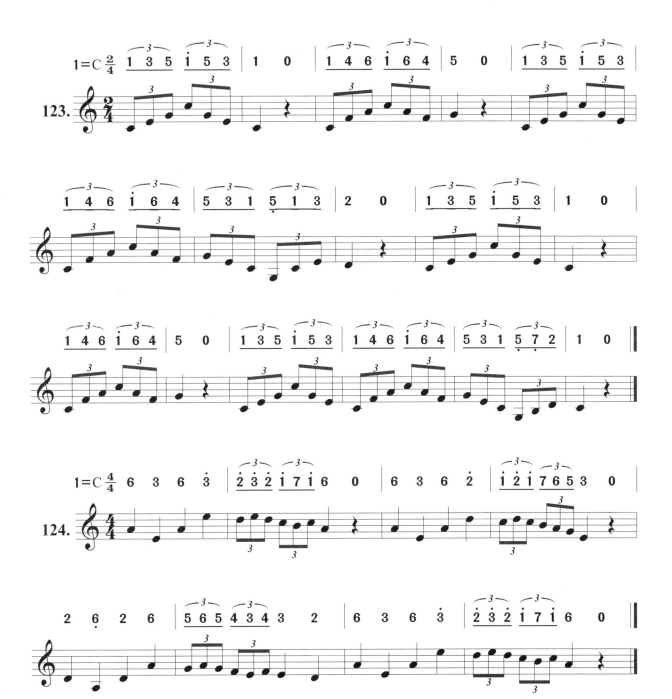

第十章 六度音程练习
Chapter 10

一、二拍子视唱练习

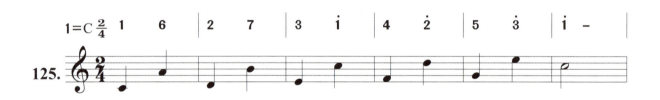

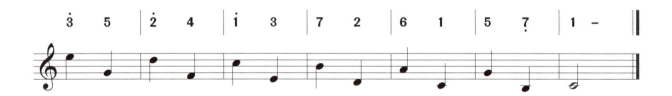

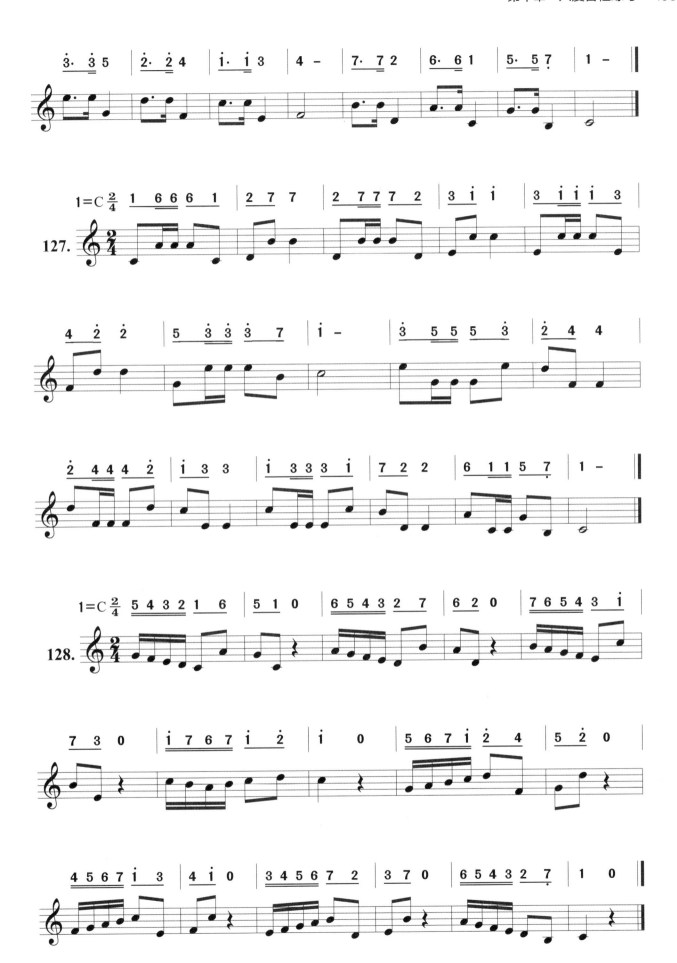

二、三拍子视唱练习

第十章 六度音程练习

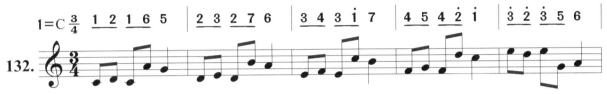

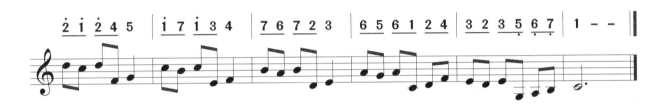

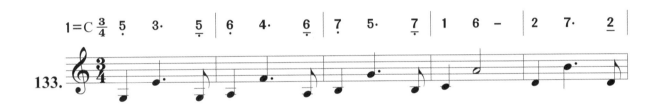

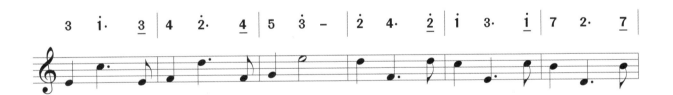

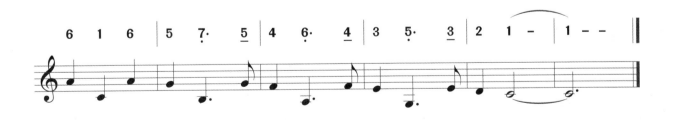

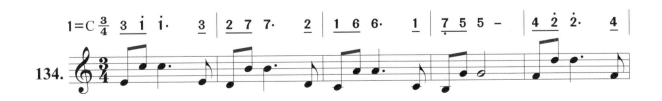

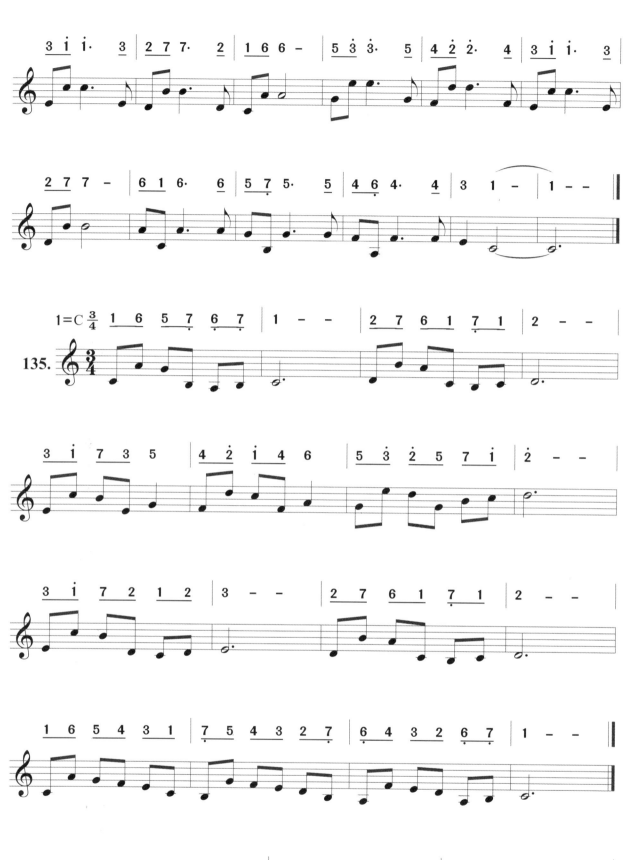

三、四拍子视唱练习

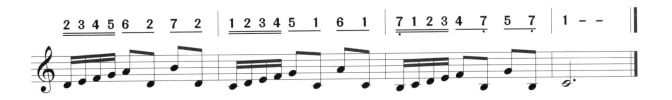

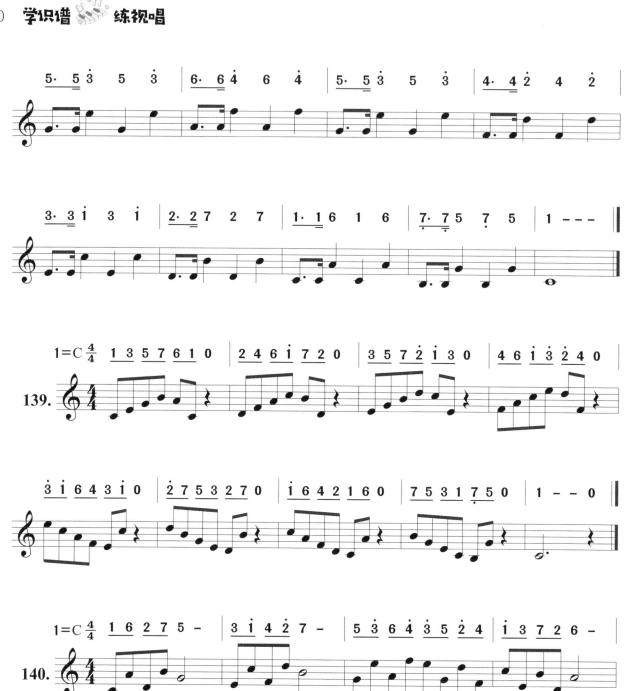

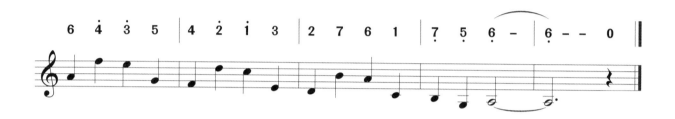
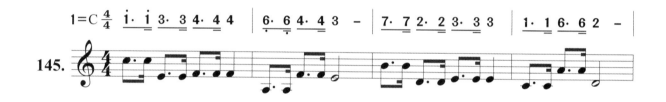
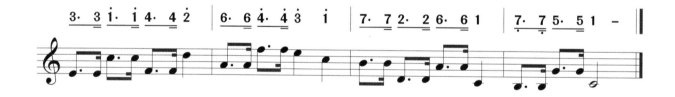

第十一章 七度音程练习
Chapter 11

一、二拍子视唱练习

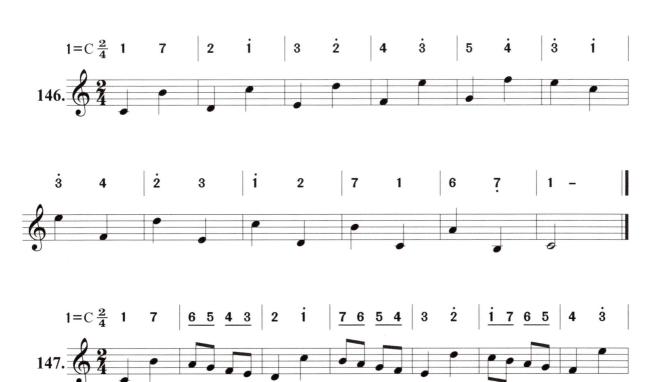

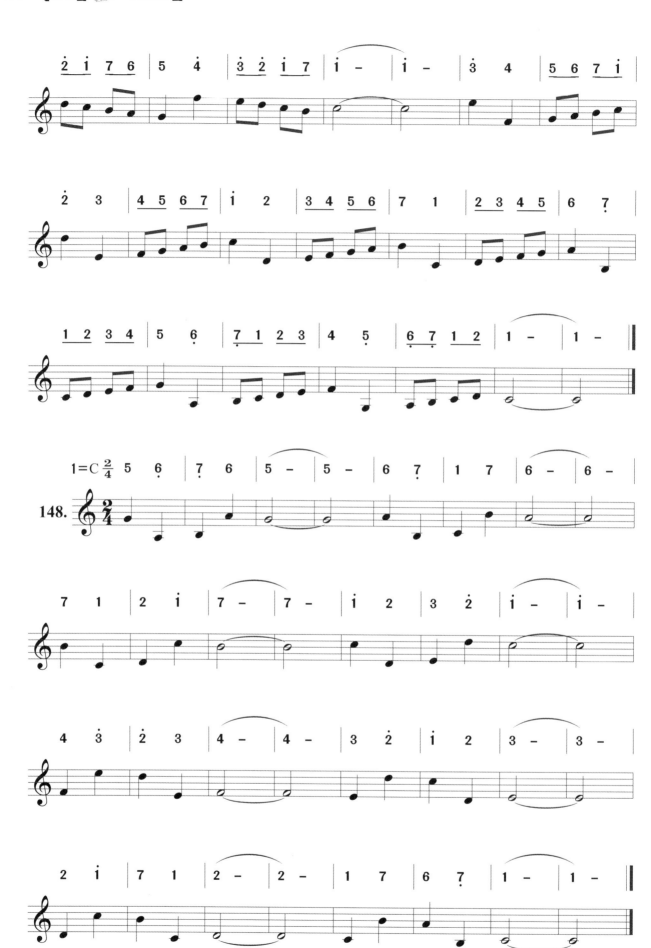

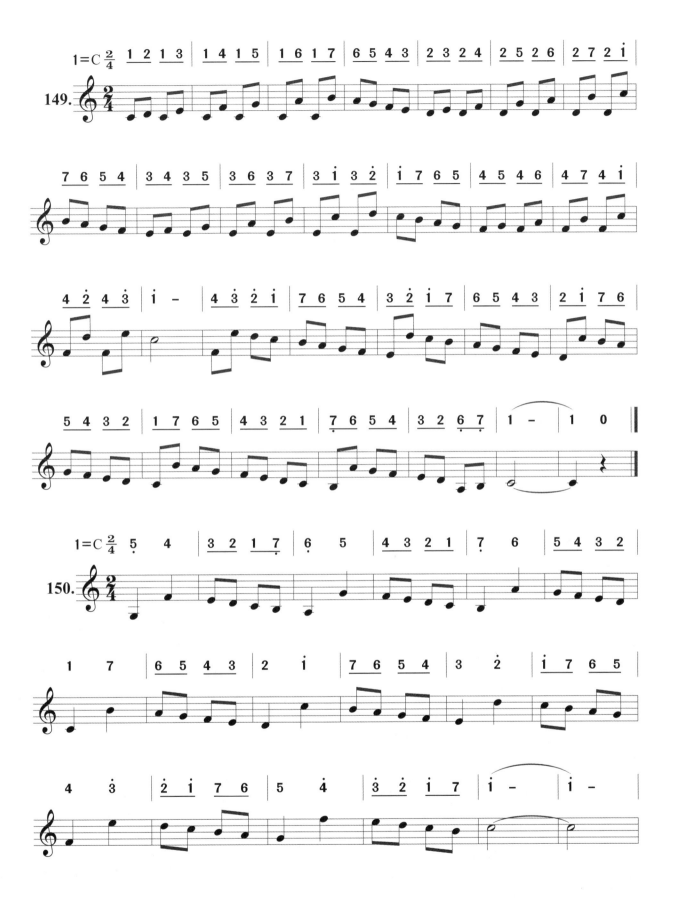

二、三拍子视唱练习

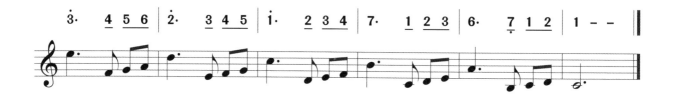

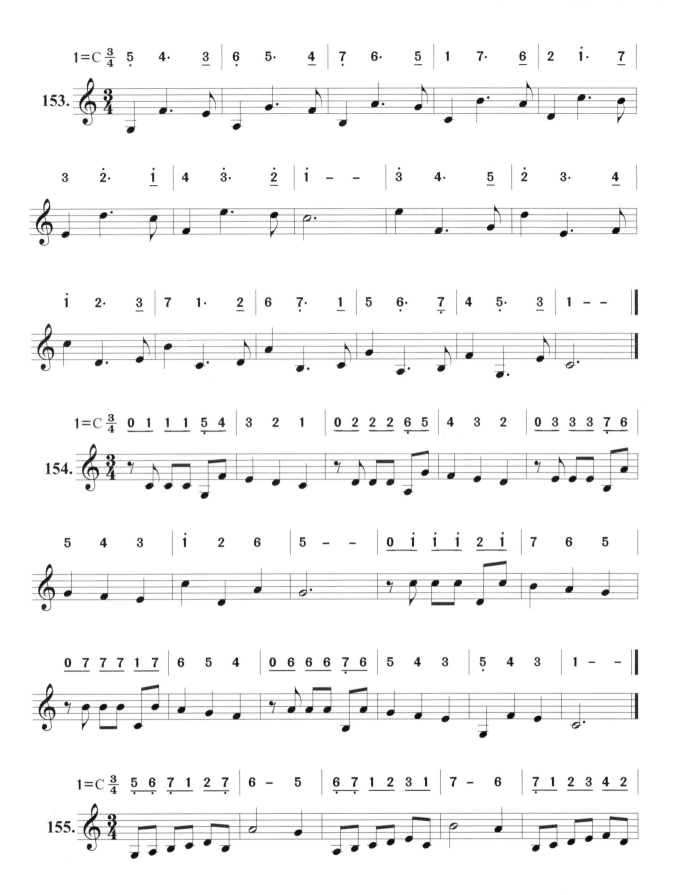

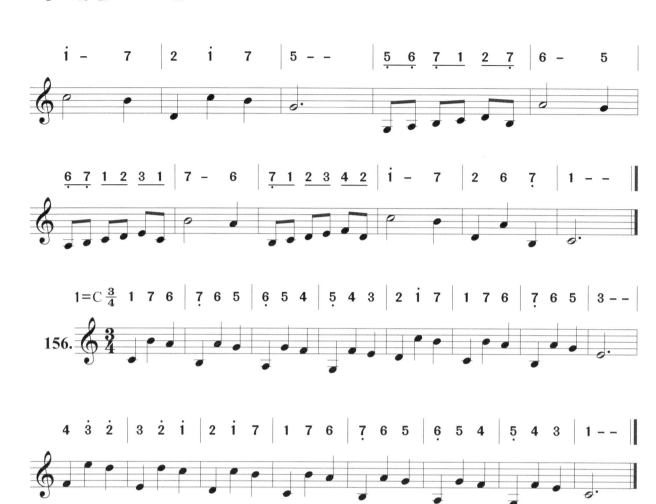

三、四拍子视唱练习

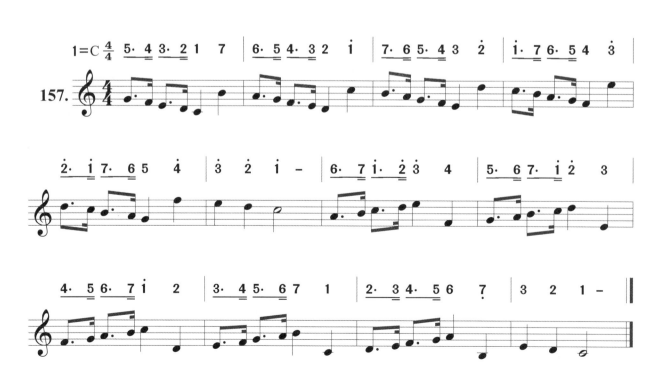

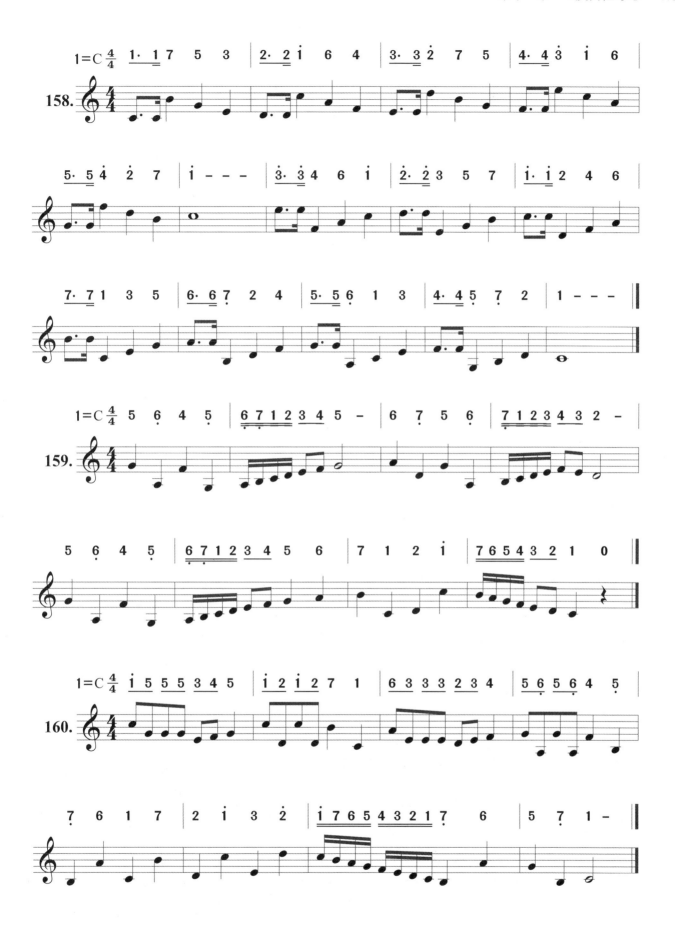

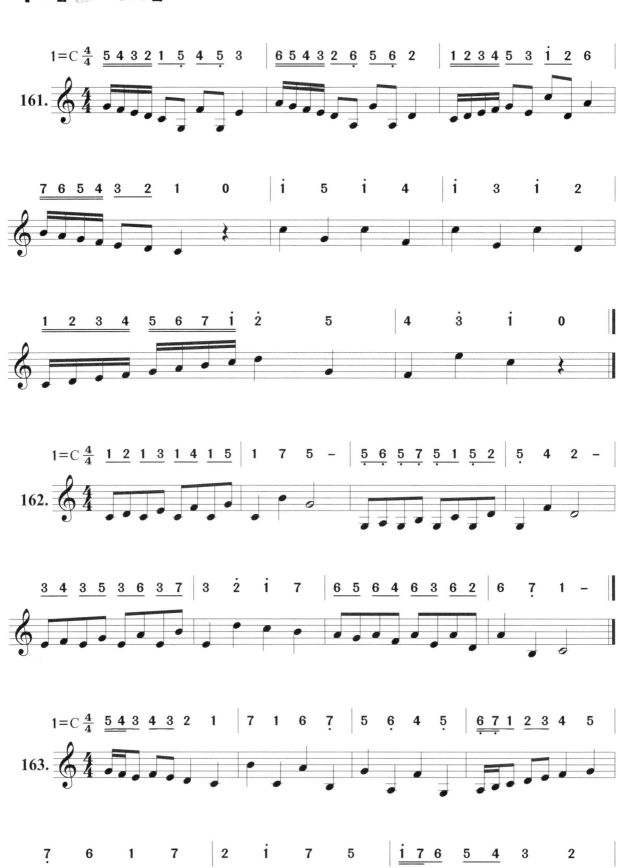

第十一章 七度音程练习

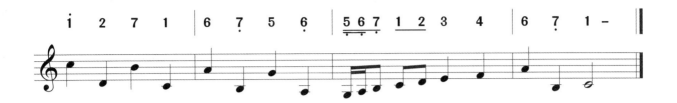

第十二章 八度音程练习
Chapter 12

一、二拍子视唱练习

二、三拍子视唱练习

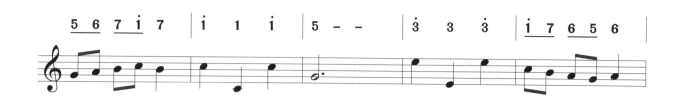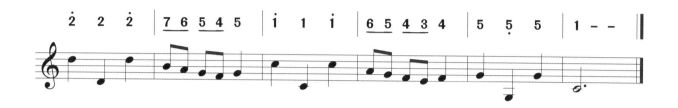

第十二章 八度音程练习

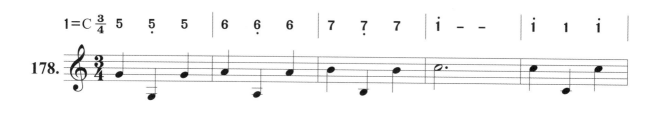

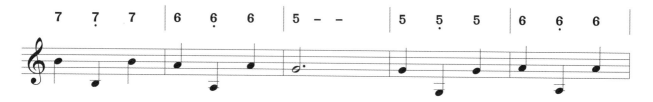

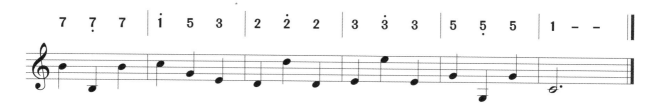

三、四拍子视唱练习

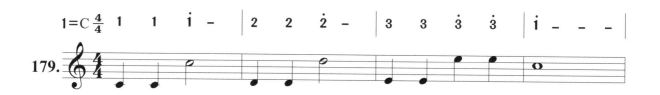

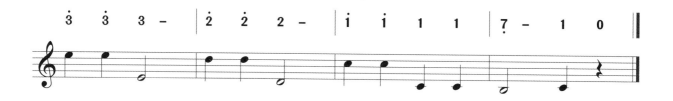

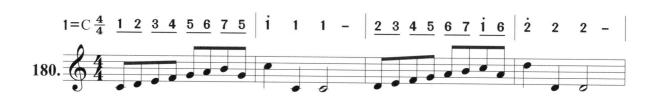

第十二章 八度音程练习

第十三章 无升无降的乐谱视唱
Chapter 13

一、二拍子乐谱视唱

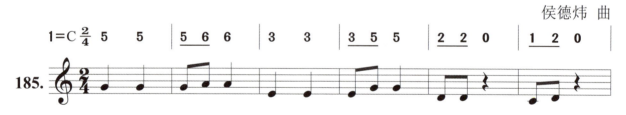

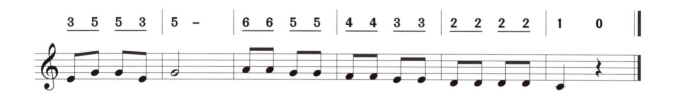

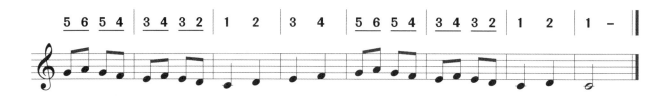

Allegro moderato

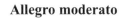

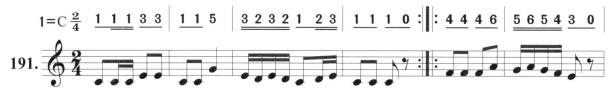

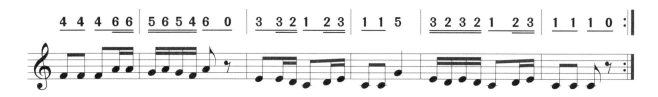

第十三章 无升无降的乐谱视唱

香槟咏叹调

莫扎特 曲

注：为了便于视唱，本书中所有低音谱号的乐谱都高八度记写成了简谱。

进行曲速度

侯德炜 曲

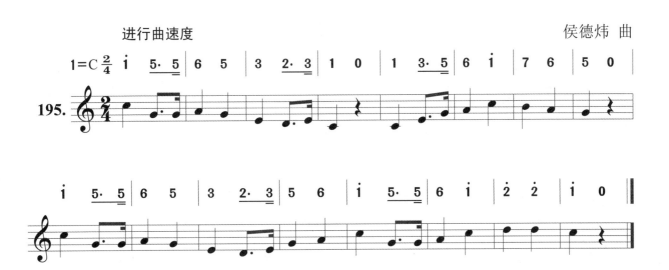

冼星海 曲

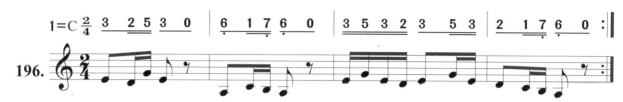

俄罗斯民歌

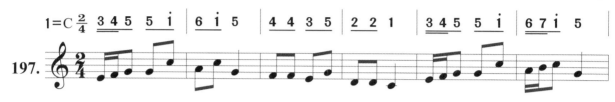

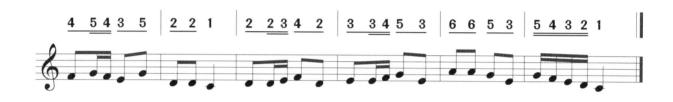

中速

藏族民歌

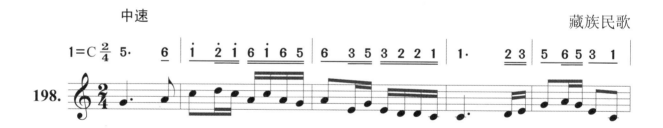

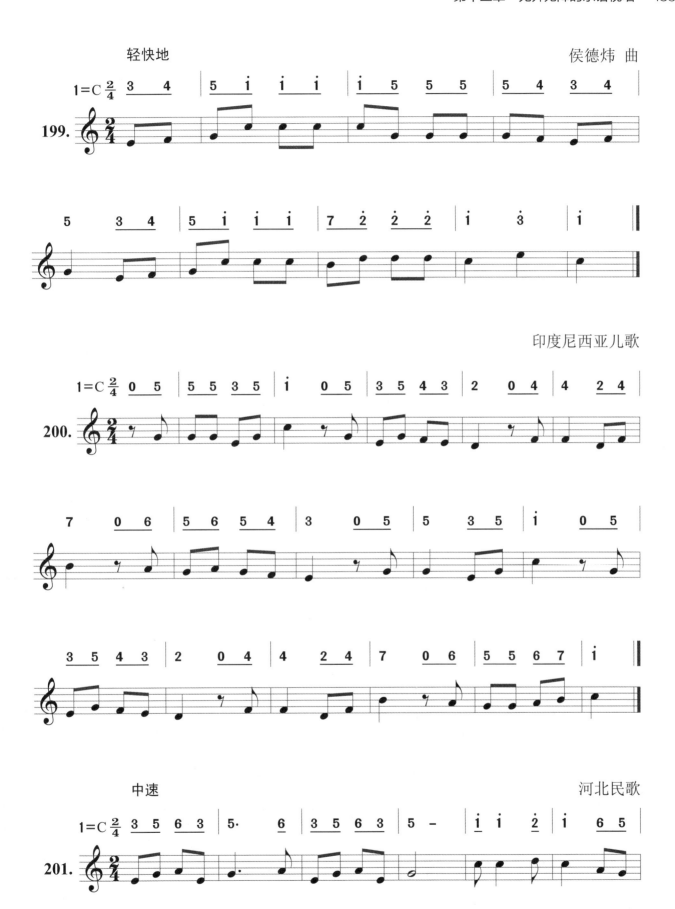

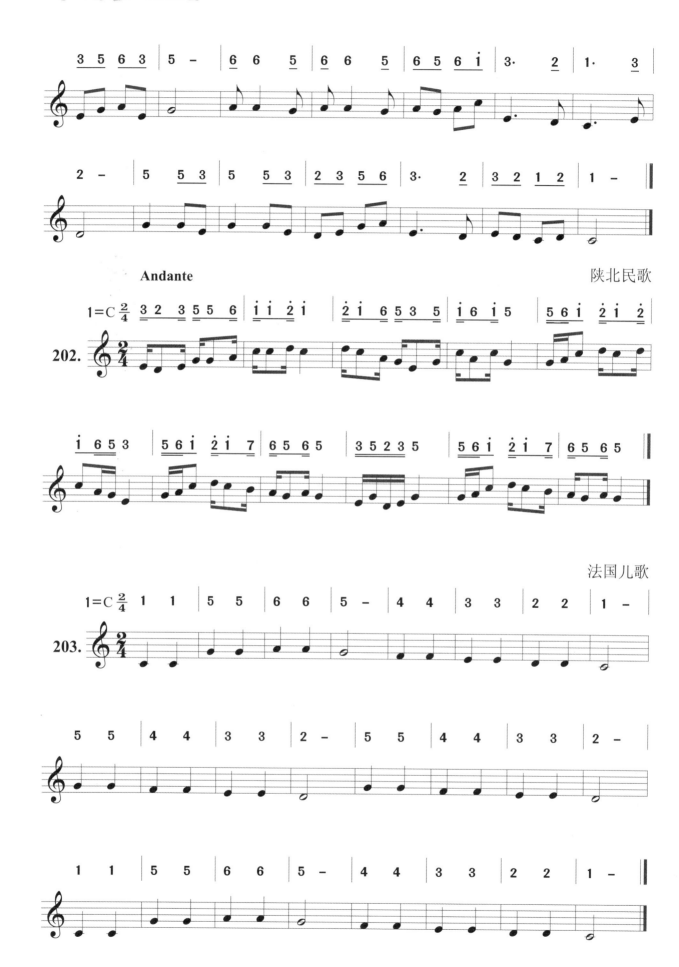

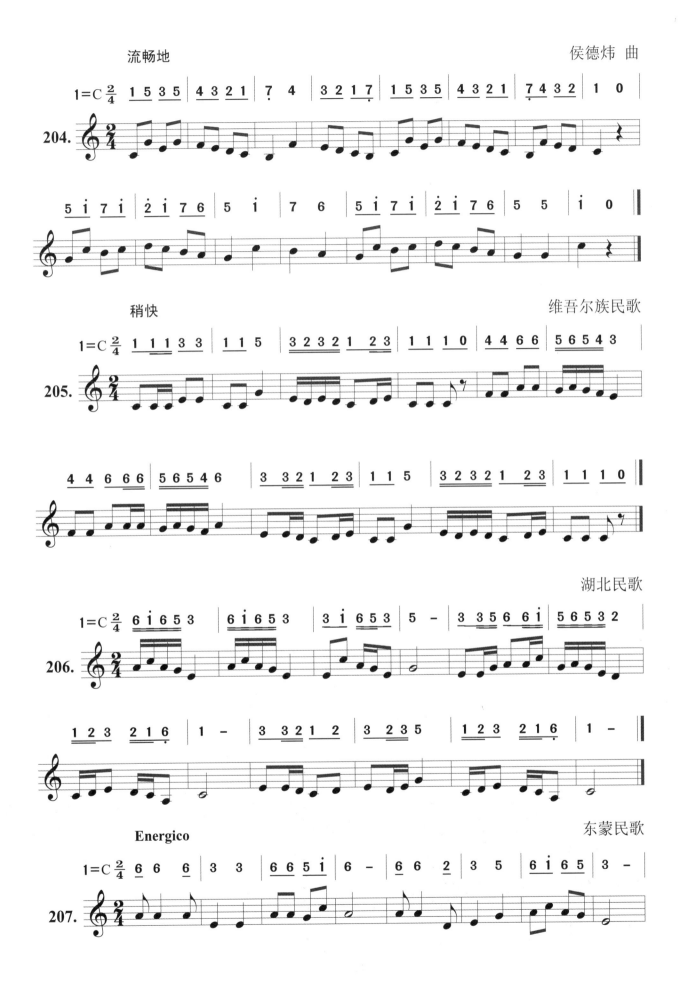

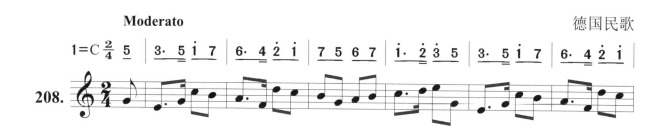

二、三拍子乐谱视唱

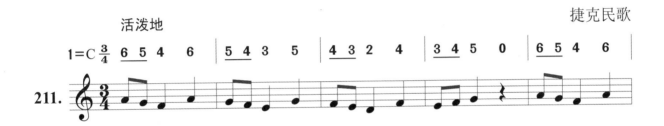

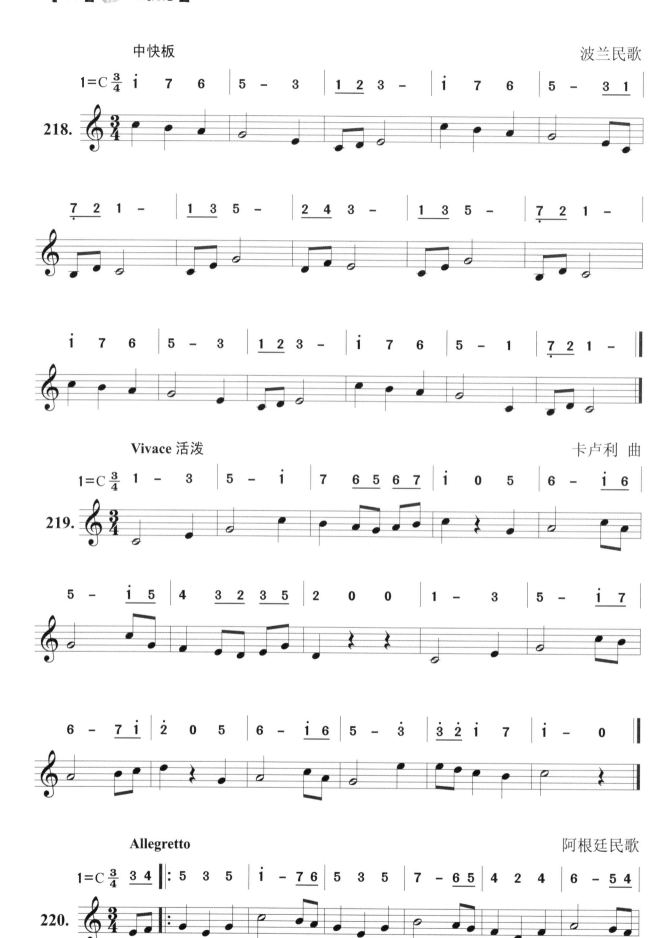

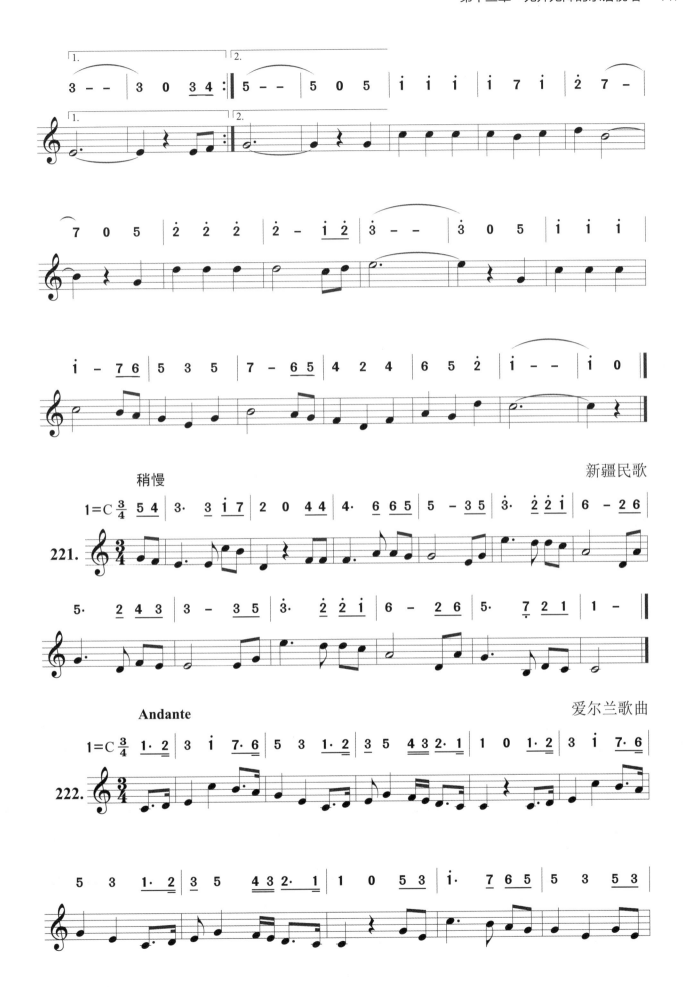

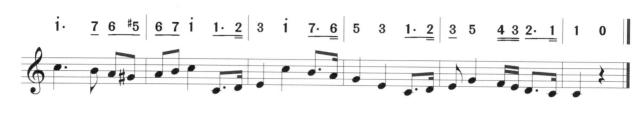

Andante　　　　　　　　　　　　　　　　　　　莫拉维亚民歌

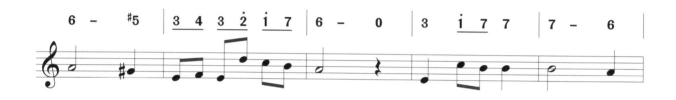

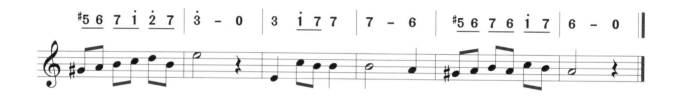

三、四拍子乐谱视唱

多年以前

贝利 曲

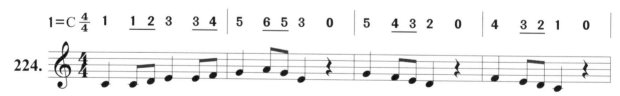

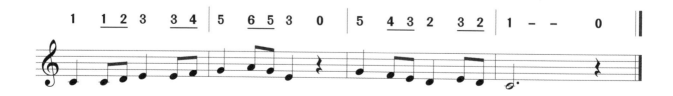

选自前苏联《自然乐音体系》

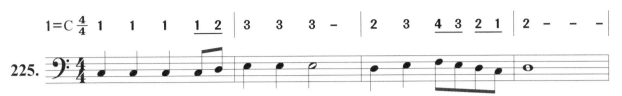

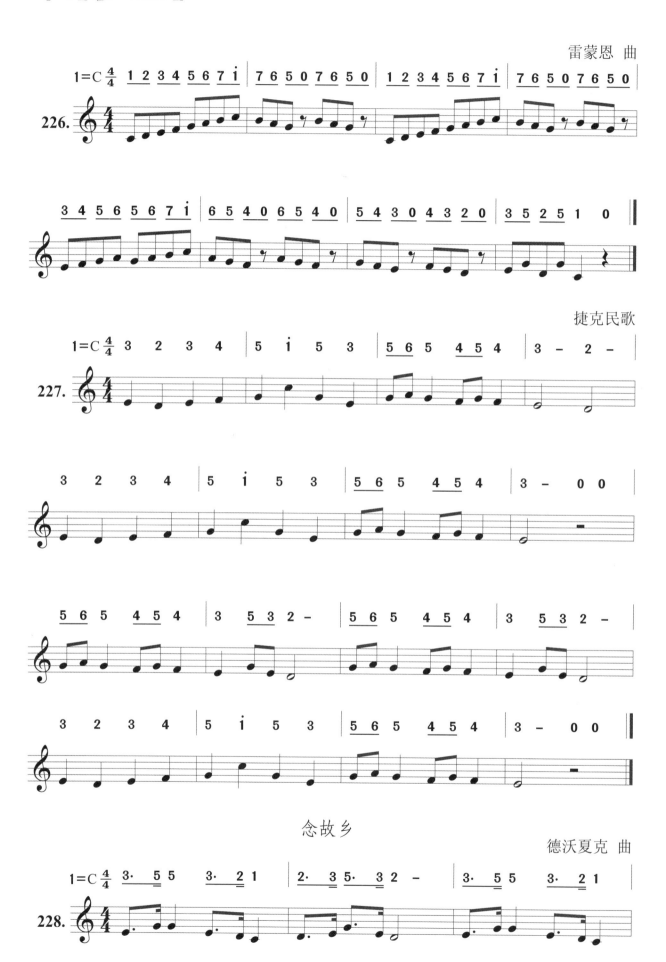

红河谷

中速 加拿大民歌

1=C 4/4

229.

$2 \cdot \underline{3} \ \underline{2 \cdot 1} \ 1 \ - \ | \ \underline{6 \cdot \underline{1}} \ \underline{1} \ \underline{7 \ 5 \ 6} \ | \ \underline{6 \ \underline{1} \ 7 \ 5} \ 6 \ - \ |$

$\underline{6 \cdot \underline{1}} \ \underline{1} \ \underline{7 \ 5 \ 6} \ | \ \underline{6 \ \underline{1} \ 7 \ 5} \ 6 \ - \ | \ \underline{3 \cdot \underline{5}} \ 5 \ \underline{3 \cdot \underline{2}} \ 1 \ | \ \underline{2 \cdot \underline{3}} \ \underline{5 \cdot \underline{3}} \ 2 \ - \ |$

$\underline{3 \cdot \underline{5}} \ 5 \ \underline{\dot{1} \cdot \underline{\dot{2}}} \ \dot{3} \ | \ \underline{\dot{2} \cdot \underline{\dot{1}}} \ \underline{\dot{2} \cdot \underline{6}} \ \dot{1} \ - \ | \ \underline{\dot{2} \cdot \underline{\dot{1}}} \ \underline{\dot{2} \ 6} \ \dot{1} \ - \ - \ 0 \ \|$

中速 加拿大民歌

1=C 4/4 $\underline{5 \ \underline{1}} \ | \ 3 \ \underline{3 \ 3 \ 3} \ \underline{2 \ 3} \ | \ 2 \ \underline{1 \cdot \ 1} \ \underline{5 \ 1} \ | \ 3 \ \underline{1 \ 3 \ 5} \ \underline{4 \ 3} \ | \ 2 \ - \ - \ \underline{5 \ 4} \ |$

229.

$3 \ \underline{3 \ 2 \ 1} \ \underline{2 \ 3} \ | \ \underline{5 \ 4 \cdot} \ 4 \ \underline{6 \ 6} \ \underline{5} \ | \ \underline{7 \ 1} \ 2 \ \underline{3 \ 2} \ | \ 1 \ - \ - \ \|$

Andante 行板 内蒙古民歌

1=C 4/4 $3 \ 5 \ 6 \ - \ | \ 2 \ 1 \ 6 \ - \ | \ 5 \ \dot{1} \ 6 \ 5 \ | \ 3 \ - \ - \ - \ |$

230.

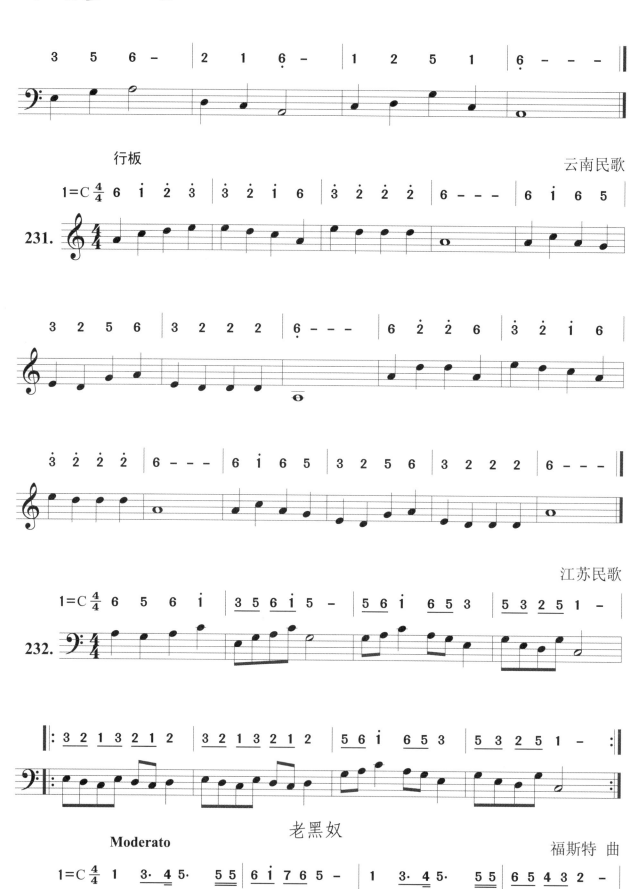

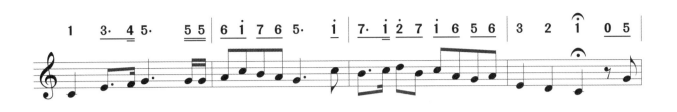

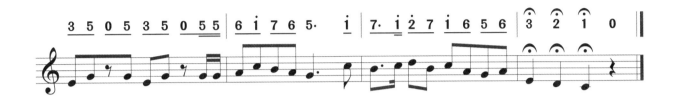

234.

阿依达

威尔第 曲

235.

四、六拍子乐谱视唱

第十四章 一升一降的乐谱视唱
Chapter 14

一、一个升号的乐谱视唱

（一）二拍子乐谱视唱

侯德炜 曲

238.

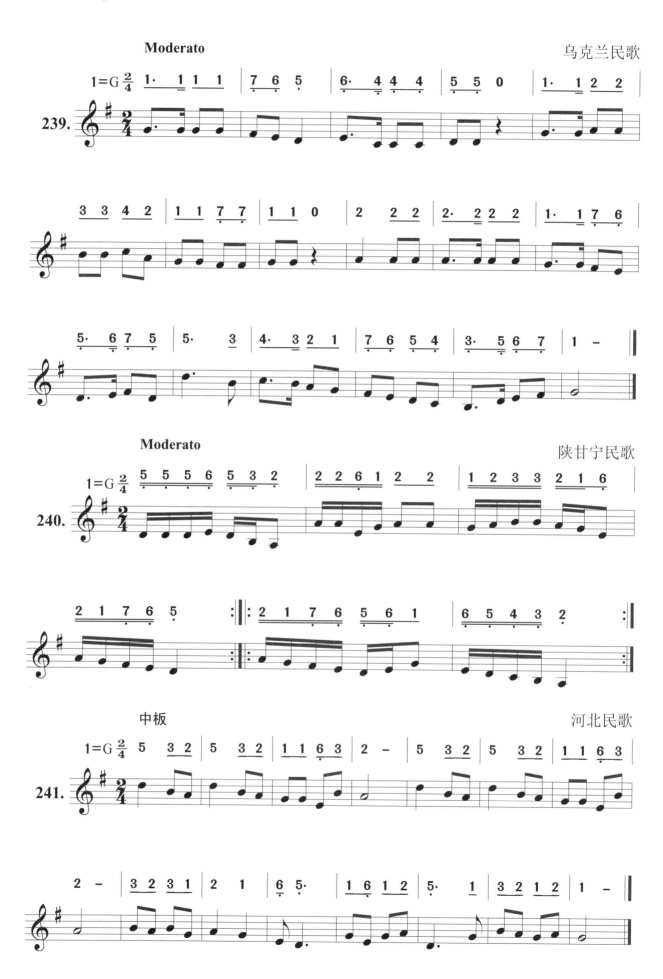

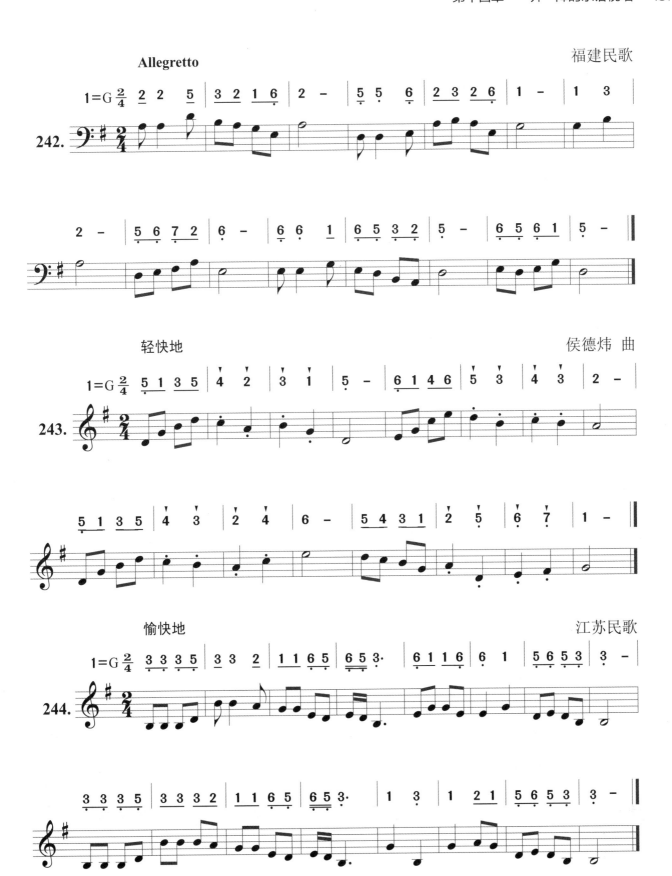

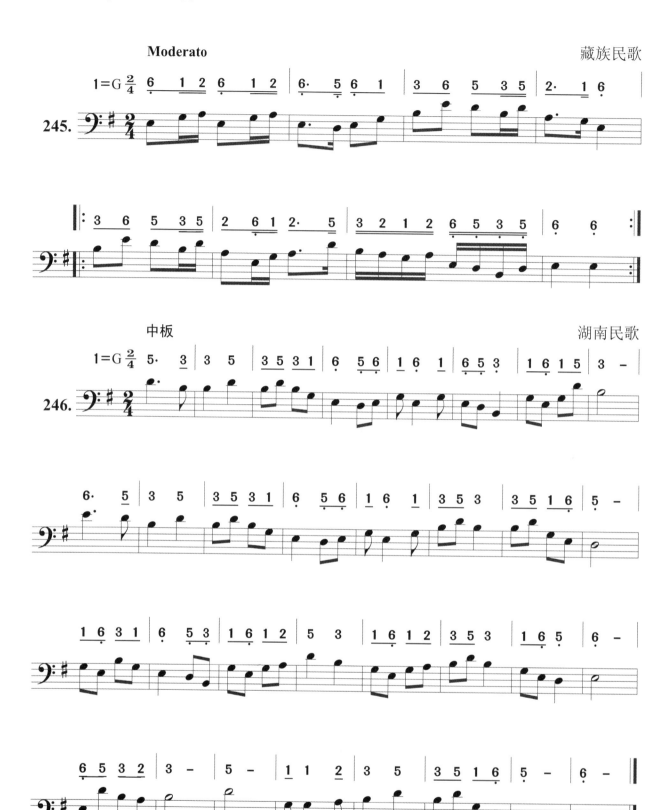

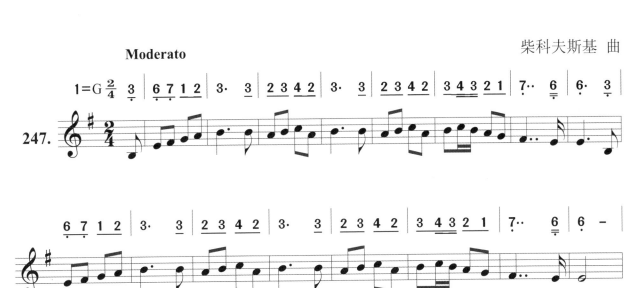

(二)三拍子乐谱视唱

（三）四拍子乐谱视唱

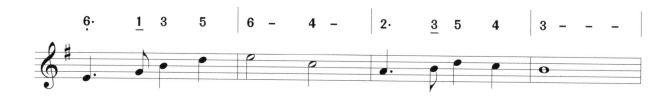

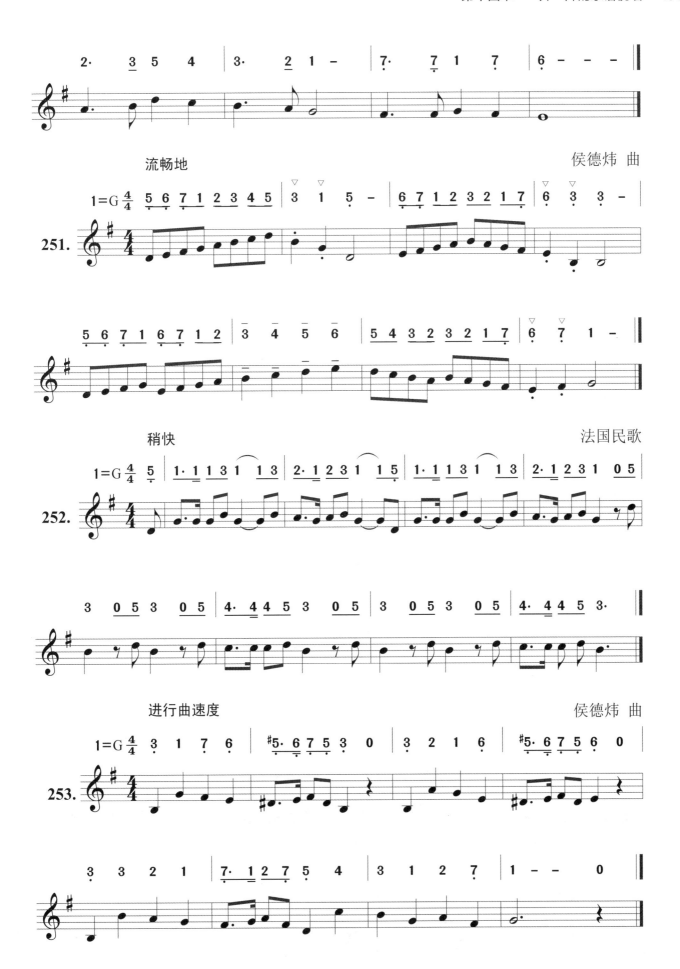

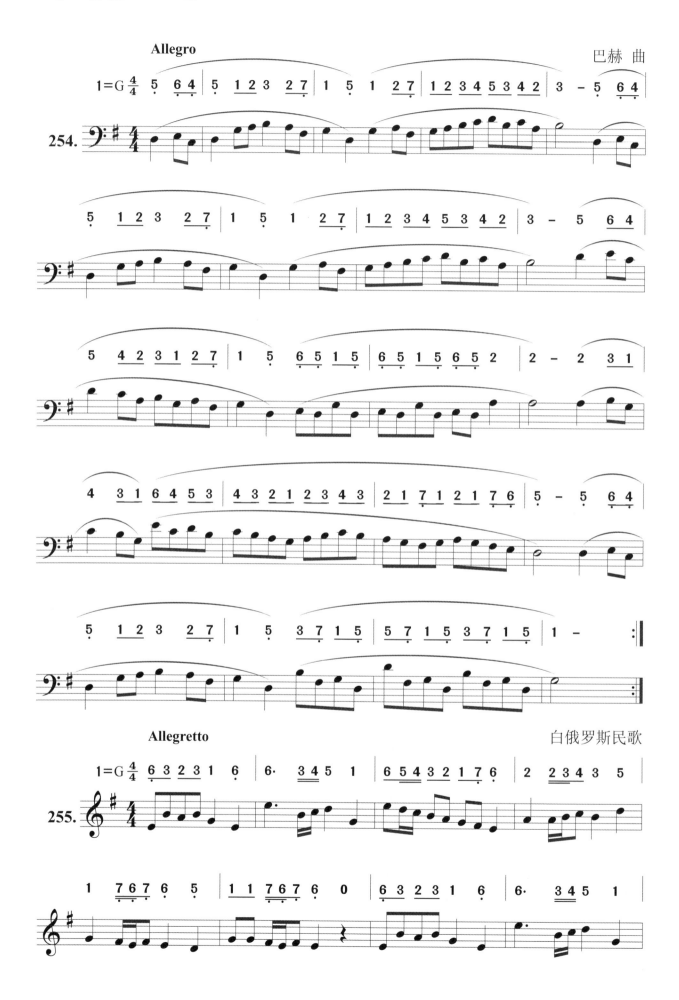

二、一个降号的乐谱视唱

（一）二拍子乐谱视唱

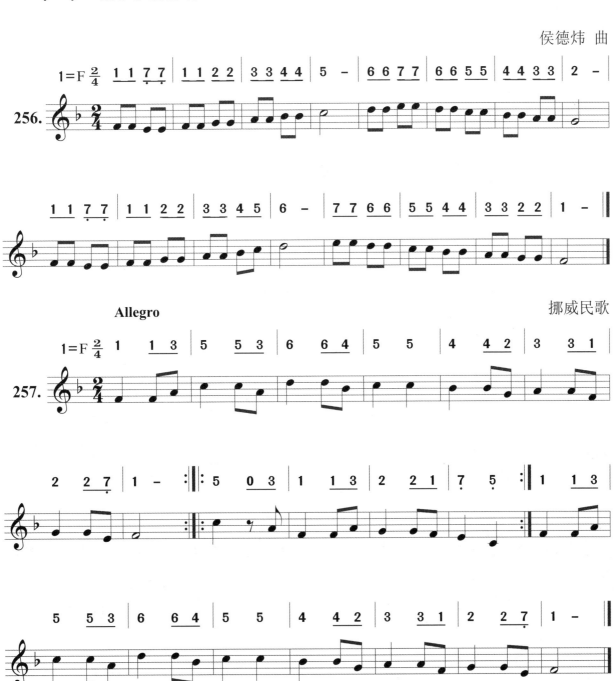

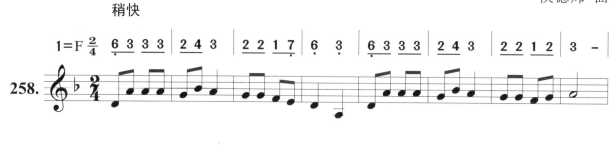
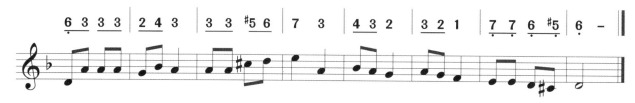

(二) 三拍子乐谱视唱

(三)四拍子乐谱视唱

欢乐颂

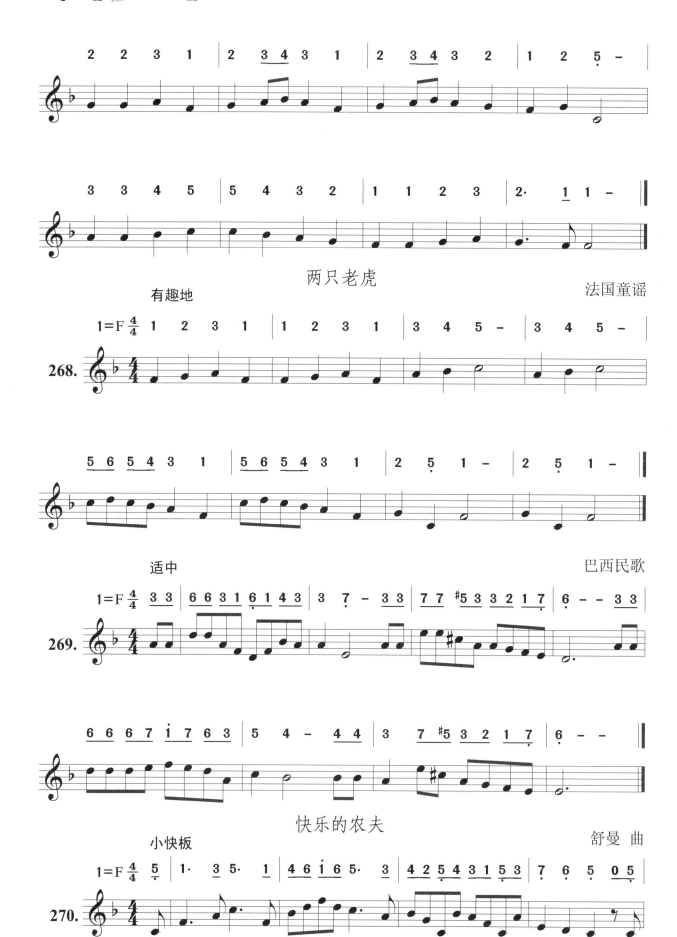

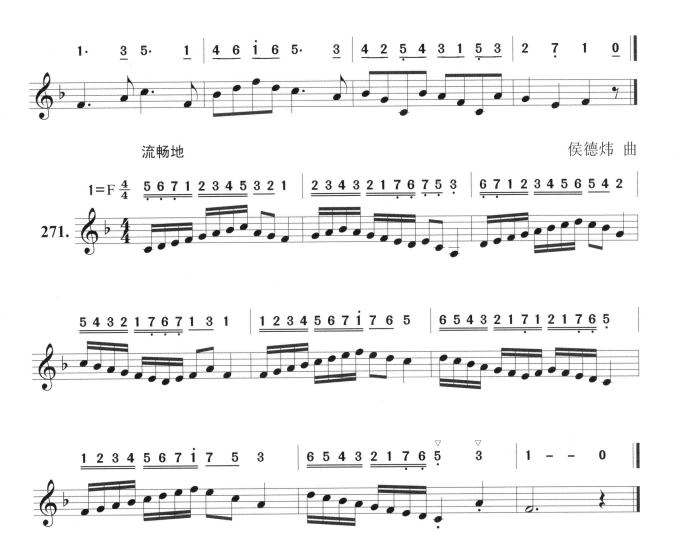

第十五章 两升两降的乐谱视唱
Chapter 15

一、两个升号的乐谱视唱

（一）二拍子乐谱视唱

侯德炜 曲

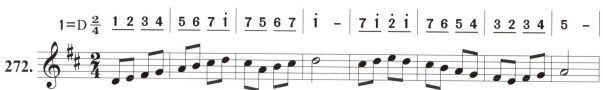

婚礼进行曲

进行曲速度

瓦格纳 曲

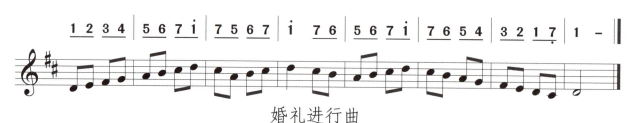

（二）三拍子乐谱视唱

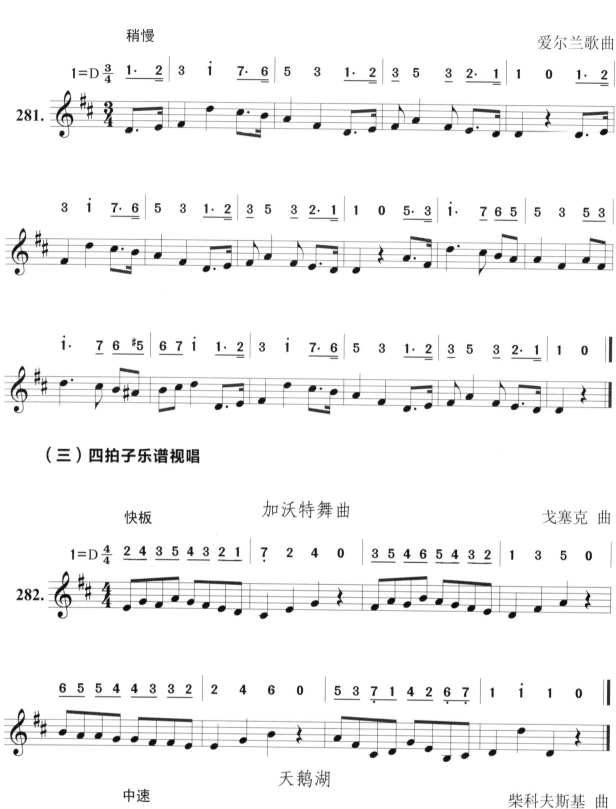

(三)四拍子乐谱视唱

二、两个降号的乐谱视唱

（一）二拍子乐谱视唱

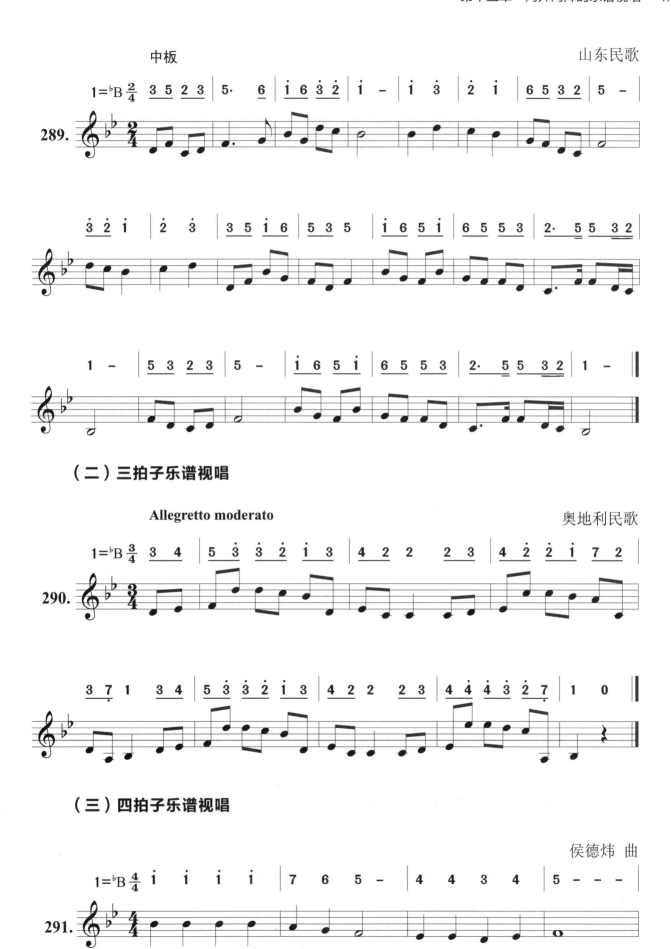

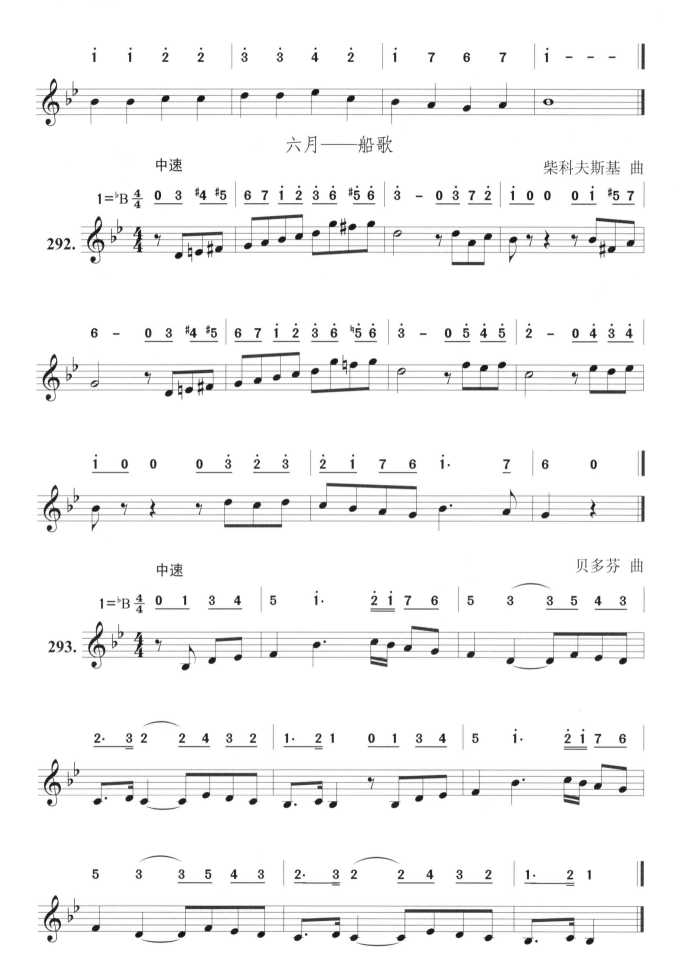

第十六章 三升三降的乐谱视唱
Chapter 16

一、三个升号的乐谱视唱

（一）二拍子乐谱视唱

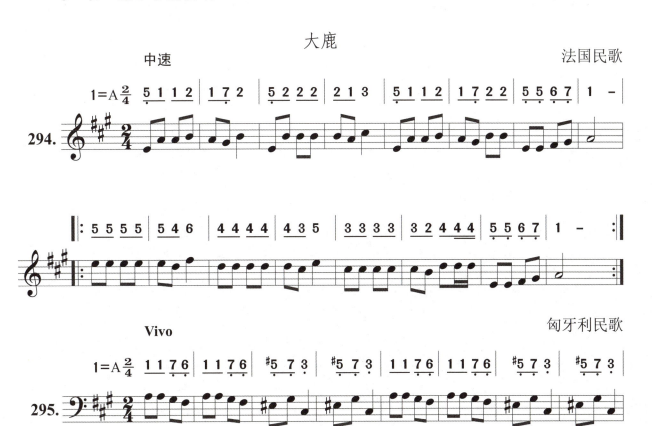

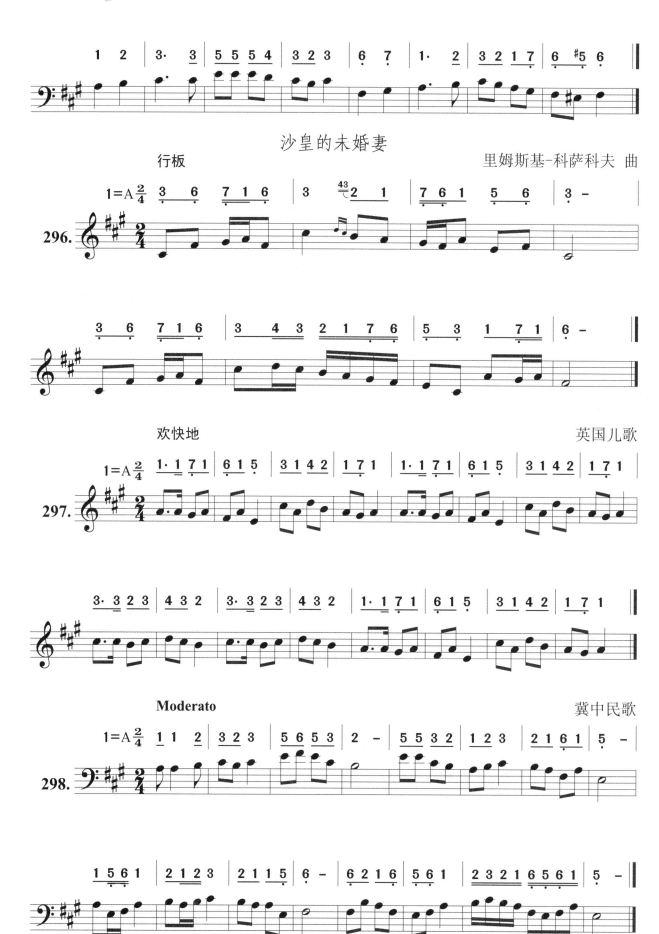

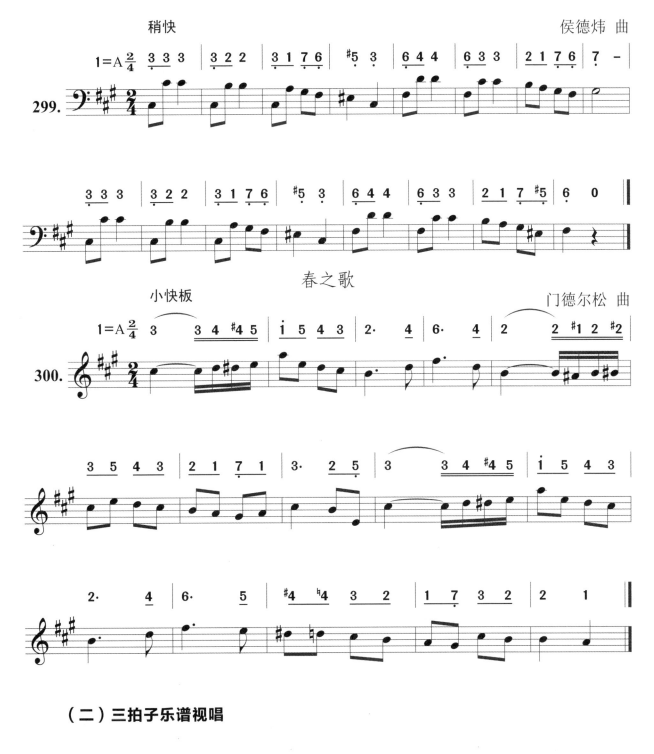

（二）三拍子乐谱视唱

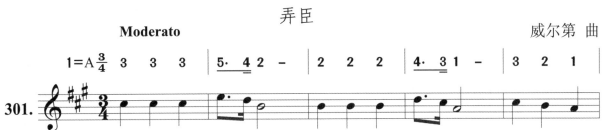

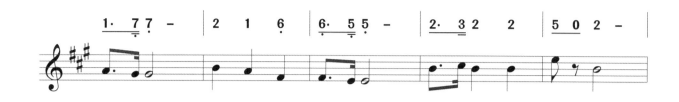

Tranquillo
波兰民歌

（三）四拍子乐谱视唱

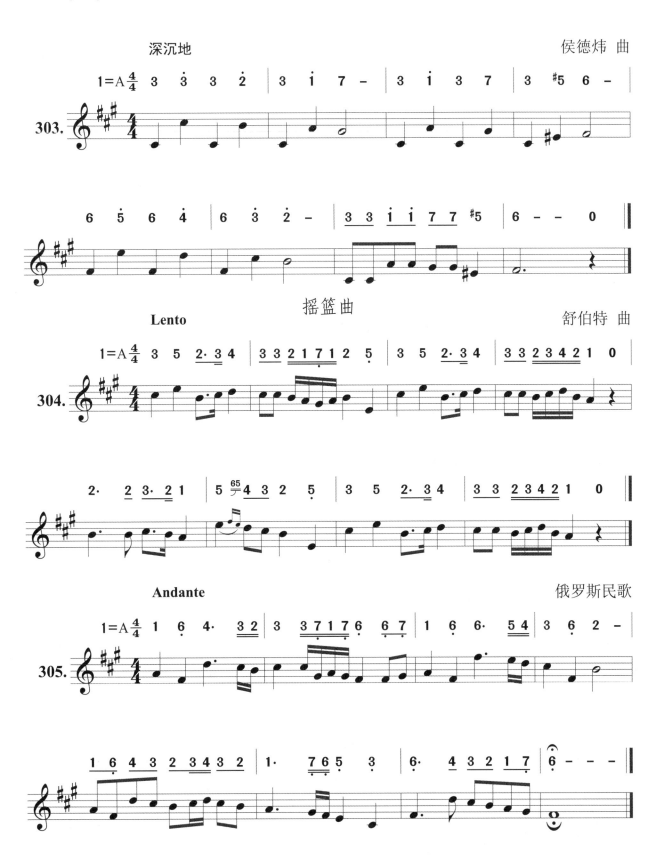

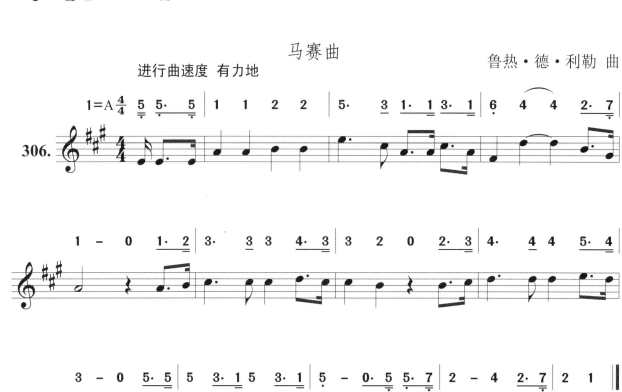

二、三个降号的乐谱视唱

（一）二拍子乐谱视唱

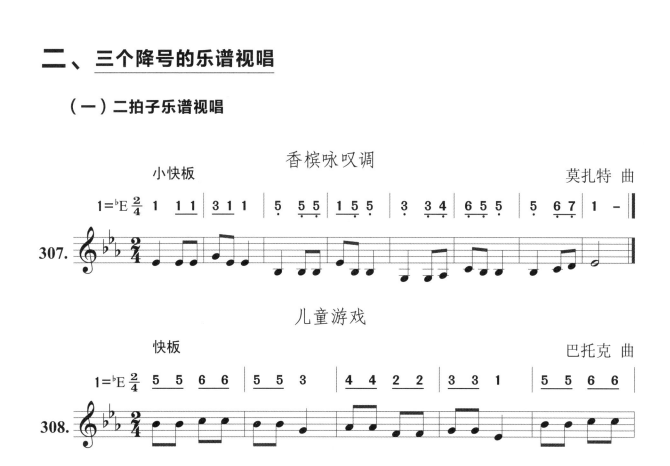

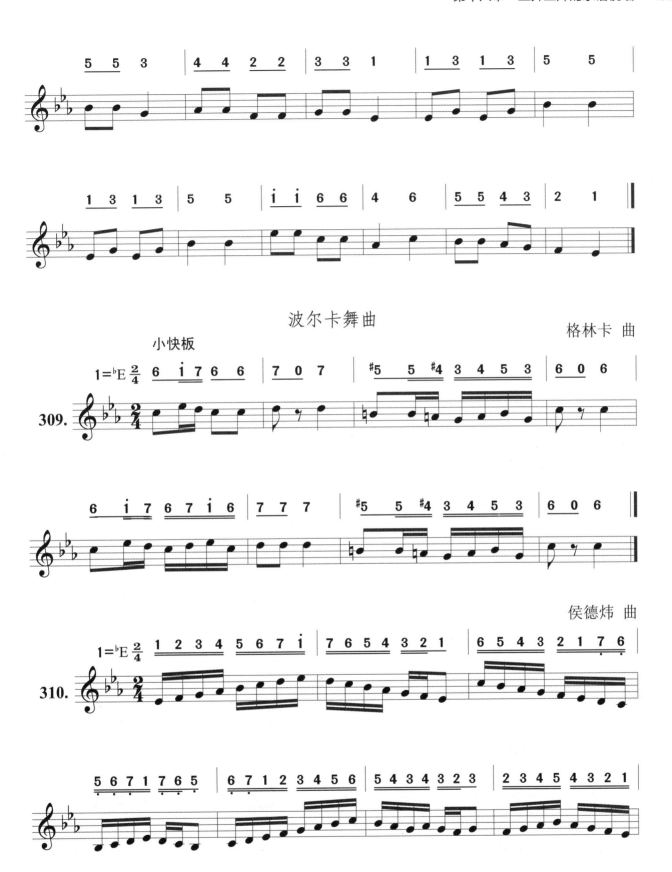

(二)三拍子乐谱视唱

（三）四拍子乐谱视唱

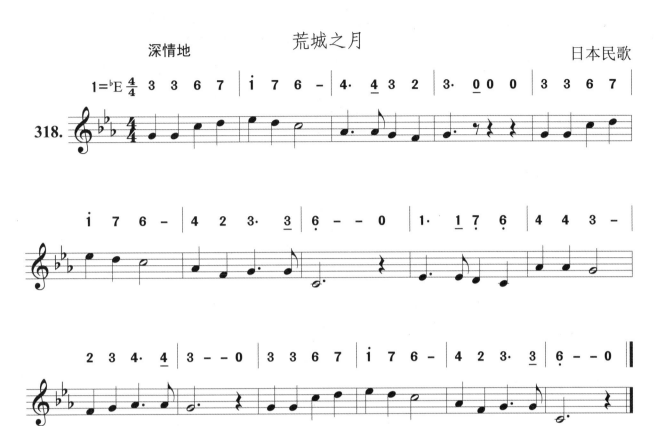

附 录

一、指挥图式

1. 二拍子

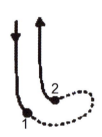

2. 三拍子

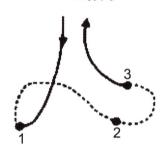

3. 四拍子

4. 六拍子

（或用二拍子图式）

5. 九拍子

（或用三拍子图式）

二、速度术语

Grava	庄板
Largo	广板
Lento	慢板
Adagio	柔板
Larghetto	小广板
Andante	行板
Andantino	小行板
Moderato	中板
Allegretto	小快板
Allegro	快板
Vivace	快速、有生气
Presto	急板
Prestissimo	最急板

三、力度术语

ppp（Pianississimo）	极弱
pp（Pianissimo）	很弱
p（Piano）	弱
mp（Mezzo Piano）	中弱
mf（Mezzo Forte）	中强
f（Forte）	强
ff（Fortissimo）	很强
fff（Fortississimo）	极强
sf（Sforzando）	加强地，突强，特重
cresc.（Crescendo）	渐强
decresc.（Decrescendo）	渐弱
dim（Diminuendo）	渐弱

四、表情术语

Agitato	激动地；不宁地；惊慌地
Animato	有生气的；活跃的
Assai	很、非常的
Brillante	华丽而灿烂的

Cantabile	如歌的
Con brio	有精神；有活力的
Con grazia	优美的
Dolce	柔美的
Dolente	悲哀地；怨诉地
Espressivo (espr)	富有表情的
Fuocoso	火热的；热烈的
Innocente	天真无邪的；坦率无知的；纯朴的
Largamente	广阔的；浩大的
Leggiero	轻巧的；轻快的
Maestoso	高贵而庄严地
Marcato	着重的；强调的
Mesto	忧郁的
Misterioso	神秘的；不可测的
Pesante	沉重的
Pressante	紧迫的；催赶的
Risoluto	果断的；坚决的
Scherzando	戏谑地；嬉戏的；逗趣的
Sostenuto	保持着的（延长音响，速度稍慢）
Sotto voce	轻声的；弱声的
Spirito	精神饱满的；热情的；有兴致的；鼓舞的
Tranquillo	平静的
Vivente	活泼的；有生气的
Vivido	活跃的，栩栩如生的
Zeffiroso	轻盈柔和的（像微风般的）

五、常用记号

1. 省略记号

8------ ┐	高八度记号
8------ ┘	低八度记号
‖: :‖	反复记号
⌐1.⌐⌐2.⌐ :‖ ‖	段落反复记号
D.C. al Fine	从头反复至 Fine 处结束
D.S. al Fine	从 S. 处反复至 Fine 处结束

2. 演奏法记号

V	换气记号
>	重音记号
⌢	连音奏法
・或▼或⋯	断音奏法
— 或 ．̄	保持音记号
⌒·	延长记号